音乐人文通识译丛

U0120561

音乐心理学

[美] 伊丽莎白·赫尔穆斯·马古利斯 著

李小诺 译

SMPH SLAV

上海音乐出版社　上海文艺音像电子出版社

WWW.SMPH.CN　WWW.SLAV.CN

ORIGINAL ENGLISH LANGUAGE EDITION BY

OXFORD UNIVERSITY PRESS

音乐心理学: 艺术与人文、科学的桥梁（代"序言"）

李小诺

"音乐心理学"属于新兴交叉学科。从心理学研究历史来看，人们通常把 1879 年冯特[Wilhelm Wundt, 1832~1920]建立的第一个心理学实验室，作为心理学学科独立的标志，这充分说明了科学的实证研究是该学科探究问题、解释世界的重要方法。人类心理活动与人类[人文、地理]生存环境密不可分，因此，心理学兼有人文和自然学科的双重性质。音乐心理学是一门从科学视角研究人类音乐思维和行为的学科。[1]在音乐理论研究领域中，第一个提出完整音乐学研究模式的圭多·阿德勒[Guido Adler, 1855~1941]，以及二战后的瓦尔多·普拉特[Waldo Pratt, 1857~1939]都把音乐心理学列为音乐学学科模式和体系中的重要组成部分。

毫无疑问，音乐是一种极具人文精神的艺术形式，在跨学科视野下多维度、多层次、多视角、多方法地对复杂问题进行综合研究，已日益成为音乐心理学发展的大趋势。百余年来[尤其是近 30 年]，这一学科有众多理论、学说和研究成果随之涌现。将音乐的人文性置入多维跨学科语境和方法中探讨，不仅进一步呈现了音乐心理的诸多特征，还从音乐角度揭示了人类认知的许多奥秘，推进了人类对自我和世界的认识进程。

本书作者伊丽莎白·赫尔穆斯·马古利斯[Elizabeth Hellmuth Margulis]现为普林斯顿大学教授、音乐认知实验室负责人，以音乐理

1.Sadie, S., & Tyrrell, J. (Eds.). (2001). *The new Grove dictionary of music and musicians* (2nd ed., Vols. 20). London, UK: Macmillan.

论、音乐学和认知科学的综合视角看待音乐问题，并通过探索人文学科与自然学科交融的方式展开跨学科研究，使得她和她的研究团队在音乐心理学领域享有国际声誉。由她担纲撰写的这本牛津《音乐人文通识译丛·音乐心理学》[*The Psychology of Music: A Very Short Introduction*]原著于2018年出版，已被翻译成西班牙语、匈牙利语、日语、阿拉伯语和泰语等语种，如今中文版也得以面世。本书共包含八章，集中展现了当今音乐心理学研究的新观念、新方法、新领域和新成果，笔者认为其最具特色的亮点在于以下几点：

首先，基于对音乐本质（本体和实践）特性的深刻把握，整合梳理现代心理学科学研究成果。众所周知，音乐信息的认知加工具有不同于其他信息的特殊性，目前音乐心理学领域多针对音乐认知环节中某个切入点进行专门化的研究，并对一些问题存在不同的研究结果或结论。毫无疑问，只有谙熟音乐实践本体规律，立足音乐构成之特性，才能从音乐的内在特征出发，对众多研究成果给予准确地甄别和把握。本书作者伊丽莎白·赫尔穆斯·马古利斯于皮博迪音乐学院[Peabody Conservatory of Music]获得钢琴演奏专业学士，于哥伦比亚大学获得博士学位，近年来主持普林斯顿大学音乐认知实验室，丰富的音乐实践和跨学科研究经验，使得作者能够围绕音乐聆听、音乐表演、音乐训练、音乐欣赏和体验等实践的特性，将现代实证研究的可靠结论加以系统论述。马古利斯的论述既具有对现代心理学观念和手段的深刻剖析，又深入浅出地阐释了其对音乐实践的现实意义。例如第四章"实时聆听"，作者运用目前关于音乐聆听激活了诸如辅助运动区、运动前皮层、小脑和基底神经节等以运动为特征的许多大脑区域的脑神经研究成果，对音乐聆听过程中时间维度上节拍、节奏的感知和旋律声部把握的描述，清晰呈现了人们在音乐聆听过程中，

怎样同时运用记忆系统重现已经过去的音乐事件，运用感知系统来接收当下发生的音乐事件，运用预测机制来预期接下来可能发生的音乐事件的复杂心理机制。本书第六章"音乐表演心理"从构成音乐表演表现力的元素出发，分析了受欢迎的表演在表演空间的行动方式和与听众建立联系的方式上所具有的特征；从观众体验表演的角度阐明视觉对听觉的跨模态效应，说明聆听并不是要对单个声学事件做出可预测的反应，而是要利用人类的各种感官能力获得丰富的、有意义的体验；对音乐表演技术训练、表演的创造性与即兴性、表演的社会文化因素等问题研究的新进展也进行了集中阐述。关于音乐的欣赏和体验的探讨见于第七章，它从音乐比其他信息更能唤起生动的自传体记忆，音乐放大了联想而制造出特殊的、高强度的唤醒状态，音乐可以触发视觉想象等研究结论出发，论述了声音与其所处环境的密切关联，从而阐明音乐的情绪反应、音乐个体体验的差异性、音乐高峰体验和审美回应等审美体验问题。

　　第二，强调科学研究的人文解读。音乐心理学是音乐与心理学交叉的产物，音乐实践过程中的心理活动与人类的任何心理活动一样，与生存环境（人文、地理）密不可分，因此，音乐心理学极具人文和自然学科的双重性质。本书在学科发展日益精细化的今天，将人类音乐心理现象的科学研究在跨学科、跨文化视野下进行综合和人文解读，可谓视野宽阔、入木三分。如第二章"音乐的生物学起源（生物源意义）"，从声音的自然属性和文化依附性、动物的音乐性、音乐加工的脑机制及其与训练的关系等方面，阐述了多样的音乐起源与进化的观念；同时指明，无论音乐是否由物竞天择的直接压力而产生，它多生物基质的依赖性、全球普遍性以及所具有的巨大社会性力量，都说明它是跨越世界、影响广泛且深远的人类行为优势。长期以来，音乐

家和研究者们都认为音乐与语言有着密切的关系,认知语言学对此领域的研究也极其关注。本书第三章"作为语言的音乐",从现有研究中梳理了语言与音乐的句法、语法逻辑及二者触发的脑机制的比较研究,运用音乐和语言学习机制及二者交互作用和边界的相关研究成果,揭示了音乐句法结构与其表现力主观体验之间神秘的链接方式。对于"人类的音乐感和音乐能力的本质是什么,是与生俱来还是后天发展的"等问题,第六章"人类的音乐感"从音高感知、音乐练习、音乐训练、个体差异、特殊音乐能力和特殊音乐缺陷等方面的研究成果中,对上述问题进行了解答。值得一提的是,通过对不同地域、种族婴儿乐感发展研究的综合论述,提出给孩子单一种类的音乐(如莫扎特的音乐)并无益处;相反,接触更为广泛的音乐风格,可能是对婴儿大脑(能够吸收不同音乐系统的能力)最好的开发和利用。除此之外,从社会学视角探索音乐的功能,从音乐的象征性特性中探求音乐的社会价值,也是本书对科学研究人文解读的重要体现。因为社会联系是音乐的核心功能之一,具有用来生成、界定或改变个人和群体身份的社会功能。

　　第三,对研究现状所存在的问题,提出了尖锐的批评警示。本书第一章"音乐心理学研究的艺术性与科学性"开门见山地点明了音乐心理学的学科性质,即研究内容的人文性与研究方法的科学性。这一学科的魅力在于将严谨的科学方法用于人类音乐能力和行为问题的探讨,同时运用复杂的人文主义方法来构建和解释这些科学证据。紧接着,又以极其细腻而鲜明的笔触,概述了历史上音乐心理的研究脉络,梳理了运用计算机建模、语料库研究、行为研究、认知神经科学等当代研究方法所取得的新进展。以人们熟知的莫扎特效应、西肖尔音乐能力测试等为例,尖锐地指出研究中存在的西方中心主义倾向

（如实验中多只运用西方音乐，并将只针对西方被试得出的结论解释为具有普适意义的规律，忽略了文化的差异等），质疑其用简单的音乐元素拆分实验解释人类复杂的音乐心理活动的可靠性，并批评了在某些社会功利性需求下过分夸大科学研究结论的不当行为。由此提醒人们对研究设计、数据解读和社会性应用等方面应具备科学精神和责任。作者还对目前的奖励机制将导致的危险给予警示，因为现有的激励机制往往对自然科学研究的奖励远高于对人文学科的投入，而这些科学研究对人们的乐感往往会做出简单断言，无法做出严格缜密的人文学科所具有的细致和谨慎的描述，这将会导致日益成熟的工具只用以支持普遍假设而非理论发展的危险。

最后，这本书更新了对音乐心理学学科意义的评价，以及对其发展前景的描绘。音乐心理学具有广阔美好的发展前景，其对音乐研究和揭示人类认知规律的贡献毋庸置疑。作者认为音乐心理学在艺术、人文和科学之间建立了颇具意义的联结，在探索发现和多学科交流对话中会拥有更大的潜力。就大数据监测（生物传感器置入手机、网络）方法、语料库方法、认知科学方法、跨文化研究运用等方面来说，作者提出音乐心理学在自然科学和人文学科之间搭建了一个实验平台，这不仅可以推动其超越自身学科边界，也可以帮助我们理解人类的基本属性——音乐性，这一我们在身份认同、独特性（不同于其他物种的）和相互理解能力方面的关键属性。

牛津大学出版社自 1995 年便开始打造的 VERY SHORT INTRO-DUCTIONS 系列丛书，旨在为读者提供一个可读性强且包罗万象的工具书图书馆。这一系列中的每一本书都由该领域的顶尖学者撰写，针对一个特定的主题进行简洁而精炼的介绍，并较完整地提供作者

在该领域的见解。出于专业原因,笔者对该系列的《音乐心理学》一册的出版期盼多年,能在原著问世后不久担任翻译并把它介绍给广大中国读者,我感到十分欣喜;作者将繁复的信息和多维的视角凝聚在这一小小的读本之中,着实让人感动、感慨。相信读者通过此书,能集中获得对音乐心理学学科性质、研究内容、价值意义等方面的新认知。

感谢我的研究生们为中译本编译所作的大量繁琐工作,她们将索引在正文中的部分进行了统一处理,并对正文翻译给予了有力协助。她们是(按参与章节顺序排序):杨弋(2020级)、俞静(2021级)、聂郡(2018级)、李雯萱(2021级)、李轶(2020级)、蔡卓曦(原名蔡晓航,2017级)、董孟迪(2018级)和万诗慧(2015级)。感谢上海音乐出版社以及本套丛书学术策划上海音乐学院伍维曦教授慧眼识宝和精心的组织安排。由于笔者水平所限,其中存在不足在所难免,欢迎广大读者不吝赐教,以便今后加以修正。笔者期待涌现出更多像此书一样的优秀成果,用音乐探索人类认知和心理的奥秘,让音乐对人类心智和精神产生更为重要的作用。

目录

插图目录

第一章

音乐心理学研究的艺术性与科学性

音乐似乎是最难以解释的人类行为。全世界的人都在听音作乐 [make music]，例如美国人平均每天要花费四个小时听音乐，尽管如此，我们也似乎并不擅长去讨论它。这种对语言描述的抵触，使得一些哲学家认为音乐是难以言说的。从弗兰克·扎帕［Frank Zappa］到塞隆尼斯·蒙克［Thelonious Monk］，每个人都曾引用的一句话是："用文字来描述音乐就像是用舞蹈来表现建筑一样。"

然而，这种困难并没有阻止一代又一代的人尝试从不同的思维模式去理解音乐。至少早在毕达哥拉斯时代，人们就试图用数学的方式来理解音乐结构。音乐学家，或者说是民族音乐学家都认为音乐是人类历史和文化的产物。

音乐心理学为我们提供了一个与众不同的框架，它认为音乐是人类心智的产物。该观点的一个强大优势在于心理学已经发明出了一套巧妙的工具，可以隐性地研究认知过程而不要求人们对其进行明确

报告。即使一个人无法用语言表述他的音乐体验,心理学家也可以运用神经影像学技术或行为任务的反应时间来推断有可能导致这种体验的心理过程。

2 　音乐心理学不仅吸取了行为研究方法,还借鉴了更为广泛并统称为认知科学的方法集合。音乐认知科学将哲学、音乐理论、实验心理学、神经科学、人类学和计算机建模的观念集成一体,以回答在人类生活中有关音乐作用的重大(或看似无关紧要的)问题。例如,哲学家可能会将音乐体验的现象学理论化(如描述诸如聆听音乐时的感觉),这种理论可能会启发行为测试研究;音乐理论家可能会识别出数千首歌曲中的同一模式;神经科学家则可能会研究人们对这种模式的反应。

尽管在跨学科和协作的精神下,科学方法得以在音乐——这一典型人文学科目录中的主题研究中得到运用,但存在着被指责为简化论的风险,即一个复杂的命题却被运用极为简单的方式进行检验——这通常会遭到质疑。例如,许多音乐心理学研究的被试都是北美、欧洲或澳大利亚的大学生。在标准化的音乐心理学研究中,被试需要对西方调性音乐中的某些片段做出反应,这些片段用西方大小调式写成,你也许通过收音机或在伦敦和芝加哥的音乐厅里聆听过它们。如果此类研究被认为是普遍音乐过程的唯一证据,那他们可能没有意识到文化在人类感知中起到的深刻作用。

音乐心理学研究的艺术性在于,将严谨的科学方法引入人类音乐能力问题的探讨,同时,运用复杂的人文主义方法来构建和解释这些科学证据。通过融合这些技术,音乐心理学可以解决以下问题:

· 有音乐天赋意味着什么?

· 是否某些人比他人更有音乐天赋? 是的话,为什么? 非人类的

动物有音乐天赋吗?

· 音乐感的哪些方面来自生物学,哪些方面来自文化?

· 音乐训练或音乐体验如何影响生命的其他领域,如从语言习得到记忆再到健康?

· 为什么人们如此热爱音乐? 究竟是什么促使他们聆听或表演音乐? 为什么不同的人会喜欢不同的音乐?

· 音乐怎样让人感受世界?

· 音乐和语言在哪些方面有相似的功能? 在哪些方面不同?

· 是什么造就了那些精彩的音乐表演,而其他人达不到这样的程度?

· 从婴儿期到老年期,整个生命周期内音乐技能和音乐品位是如何获得的?

· 为什么有些音乐会让人想要摇摆或者舞蹈?

至少自我们有书面记录时,许多类似问题就被提出了。理解当代人对它们的观点,有助于我们在历史进程的维度中考虑它们是如何出现的。

历史上对于音乐与心智的思考

早在公元前六世纪,哲学家们就在困惑为什么某些音符组合在一起会很好听(或协和),而另一些却不然。据传说,毕达哥拉斯在一间铁铺里发现,一个铁锤与另一个铁锤的重量关系倾向于简单的整数比关系时,如 2:1 或 3:2,其敲击声发出的音程是协和的。(尽管该理论实际上适用于振动弦的长度,而非振动金属物体的重量。)这一发现似乎意味着音乐感知植根于一个基础的数学真理,这在当时被理解为与天体轨道发出的"星体之间的协和"相呼应。由于意识到这一协和

性与神圣主宰的比例数字之间的关系,该视角呈现出了一个引人注目的有关此类秩序的观点:也许可以通过研究数学这样的人类清晰纯粹的(而非混沌不清的)理论领域来理解音乐体验。因此,在公元前四世纪,当希腊哲学家阿里斯托克努斯[Aristoxenus]采用了一种更实证的方法,将研究关注点从数字关系转移到人类的感觉和知觉系统上的时候,他的工作没有获得支持而基本以失败告终。

把人的因素排除在音乐研究范畴之外的诱惑力是很难归咎于古希腊的。那时的人们对什么音乐是好听的——甚至对什么是音乐均持不同意见。因此在研究中绕过人的观点和看法,会使问题简单很多。甚至进入了二十一世纪,一些音乐理论家仍然还将音乐概念化为抽象结构的集合体,因为把它们从创作和聆听的人类活动中独立出来会更容易进行分析操作。因此,将人类作为音乐的创造者和聆听者置于问题研究的中心位置是音乐心理学的奠基性贡献之一。

十六世纪的科技革命为理性主义观点带来了首次重大冲击。天文学家们发现,月球、太阳和其他行星并不是沿着地球周围的圆形轨道运行的,这一发现无疑打破了天体音乐的哲学基础。文森佐·伽利略指出,简单整数比与感知到的协和音之间的关系只适用于特定情况下的特定材料——例如,适用于同时拨奏时发出好听声音的琴弦长度比例,并不适用于共同敲响时悦耳的铃铛体积的比例。到了1600年,弗兰西斯·培根开始就人类真实情感交流的过程来探讨音乐,而非从神圣比例的现世表现角度。此后不久,勒内·笛卡尔[René Descartes]就"简单比例可以令人更愉悦"的观念进行思考,因为比起复杂比例,感觉系统可以更有效地处理简单比例。

5　　　然而,即使研究焦点转移到了人类聆听角色上,学者们也无法幸免于简化论的影响。包括让·菲利普·拉莫[Jean-Philippe Rameau]

和雨果·黎曼[Hugo Riemann]在内的十八世纪和十九世纪一些最具影响力的音乐思想家,仍然设法描述音乐结构是产生于一套必然的定律,这些定律是源于感知的而非声学。他们断言,在西方音乐中具有首要地位的音高组织模式的形成,归因于声音的物理学性质和人耳的生理特性之间的相互作用。赫尔曼·赫姆霍尔兹在1863年的论文标题就概括表达了那个时代研究者的心声:《论作为音乐理论生理基础的音感》[*On the Sensations of Tone as a Physiological Basis for the Theory of Music.*]

将严谨的方法论应用于像音乐这种无确切形态的研究主题的观念,令追随赫姆霍尔兹的科学家们深深着迷。为达到这种严苛性,他们在每一个实验中只使用一种被简化的、人工制造的刺激信息(有些现代的研究者轻蔑地称其为"哗哗声和嘟嘟声"),排除其他语境信息。毫无疑问,这种研究并未捕捉到音乐家们的想象力所在,也几乎没有为更广泛的音乐实践提供相关的真知灼见。

在这一趋势中也有例外,比如二十世纪初理查德·瓦兰谢克[Richard Wallanschek]的研究,他利用神经学来研究高级音乐课题,如节拍(声音在时间中的组织)和曲目注解(音乐厅经常在古典音乐会上提供给听众的乐曲描述)。瓦兰谢克认为,曲目注解是一种无用功,因为智力信息和情感信息是经由大脑不同通道处理的,所以再多的理性分析都无法影响一个人对一部作品根本的情绪体验——这一假设遭到随后研究的有力驳斥。更加恼人的错误在于,瓦兰谢克还借助于神经学来阐释其有关欧洲音乐优于非洲音乐的观点。

二十世纪早期研究中存在两种对立趋势——一方面是针对几乎与音乐没有什么相关性的低层次现象的审慎严苛的调查研究;另一方面是针对缺乏文化意识的研究高层次现象的调查。这两种对立趋势

6

构成了一系列的双重危险，至今这仍是音乐心理学力求解决的问题。那些避免日常音乐的复杂性，而使用精心控制的合成刺激的研究，无法揭示现实世界的音乐行为；但是，以实际音乐体验为目标的研究，如果没有以精密成熟的人文主义思想进行恰当的框定和解释的话，则似乎会给错误的文化假设打上科学的标签而误导人们。

二十世纪早期，心理学家卡尔·西肖尔的研究也是陷入这两种危险的例证，尽管他的这些研究富有创造力和重大深远的影响。他设计了用来评估个人音乐潜能的测试，这些测试包含诸如，听两个音并判断哪个更高，或听三个滴嘟声并判断第一对（第一个和第二个）和第二对（第二个和第三个）之间哪个时间间隔更长。1922年，他们对艾奥瓦州得梅因市［Des Moines］公立学校的五年级和六年级的所有孩子都实施了这种测试，这些测试被《科学美国人》［Scientific American］中的评论文章称赞为"近乎完美无瑕"。西肖尔表达了一个乐观的愿景，他认为这个测试可能会让有潜在音乐才能的乡村男孩接受乐器演奏训练，并因此有机会接触到更为广阔的音乐世界。实则，这个测试的运行带有更阴暗的筛选目的——《科学美国人》杂志的文章吹嘘这些测试具有"巨大的经济意义"，这是因为"在美国，大量金钱浪费在了那些永远都不会成为音乐家的孩子身上"。换句话说，如果一个孩子未能通过测试，那为什么还要在这样缺乏音乐才能的孩子身上浪费时间和金钱去试图挤压出他的表演才能呢？

西肖尔在他的测试中使用了独立呈现的音和滴嘟声这样的简单刺激，并将人们对其反应解释为音乐天赋这样一种高层次的文化现象标识。科学的社会操纵力赋予了这项研究以权威性的力量，使这样一个模糊的、几乎不能被检验的假设得到了支持——在这种假设下，音

乐天赋被认为是与生俱来的,且在人群中分布不均。那么,它就可以用来指导现实世界中的决策,比如什么样的人应该接受音乐教育。

音乐心理学典型的工作模式通常基于一个有趣的高级概念(例如音乐天赋、音乐记忆或情绪反应),确定一种可测量的行为并将之放入一个被称为操作化的过程中,用以呈现它的表现特征。这便是艺术所面临的问题所在。要想在广泛的人文主义概念(如音乐性)和可

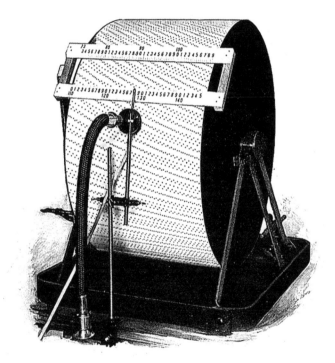

1.卡尔·西肖尔设计的音调仪,用于记录和测量所唱出的音高的声学特征,这是他旨在鉴定"音乐才能"的系列测试中的一个组成部分。

8 测量的具体行为（如完成音高识别任务）之间来回游移，需要具备严谨的解释逻辑，但像西肖尔这样的人有时也会出错。在整个音乐心理学史上，这种游移性解释所表现出来的危险性，也许没有什么现象比"莫扎特效应"［Mozart effect］的观念更具典型性了。

　　"莫扎特效应"的概念始于 1993 年的一项研究，在这项研究中，大学生们可以选择听十分钟的莫扎特奏鸣曲，或十分钟的放松指导，或静默十分钟，然后他们需要完成一个空间推理任务。结果是，选择听莫扎特奏鸣曲的学生，在听完后的十到十五分钟内完成空间推理任务的得分高于接受放松指导的或静坐状态下的学生。

　　家长们对孩子的智力感到焦虑，而且人们普遍认为西方经典中的艺术家和音乐家具有特殊的天赋——在这样的社会氛围中，人们忽略了该研究设计的细节。在公众心目中，科学恰好证明了莫扎特的音乐让孩子们变得更聪明——尽管这项研究没有使用儿童作被试，也没有测量普遍智力，并且作者还谨慎地指出，聆听莫扎特音乐带来的效应在十五分钟后便会消失。

　　这致使人们迫切地想从中获取效益。1998 年，佐治亚州的州长安排向该州所有新生儿父母发放了古典音乐 CD；佛罗里达州的立法机关提议，由州政府资助的日托中心应当每天为孩子播放古典音乐。这些善意的举措均源于对研究结果的误解：空间推理任务的短期提高被认为是普遍智力的提高；大学生被试的测试结果被等同为学步儿童。怎么会发生这样的事情？

　　一方面，为了突出科学发现的重要意义，媒体有时会采用某种激
9 起公众更多兴趣的方式来推广研究结果，而不会严谨地向人们解释研究结果存在的局限性。另一方面，人们总是倾向于从现有文化描述的角度来理解新发现。早在对莫扎特的音乐进行研究之前，就有一种盛

行的文化描述概括了古典音乐,认为尤其是最著名的作曲家,普遍具有智力优势。在这样的观念准则中,人们会很容易相信,即便是被动地聆听莫扎特的音乐也可能会使人变得更加崇高。

然而,从科学的角度来看,由于对照条件只涉及静坐或聆听放松指导,因此最初的研究无法证明莫扎特或古典音乐相对于其他作曲家和其他传统音乐而言更具功效。只有将聆听莫扎特与聆听贝多芬、拉维·香卡[Ravi Shankar]或披头士[the Beatles]的效果进行比较,才能确定这种特定音乐不同于一般的独特优势。事实上,通过类似的研究最终明显揭示了,只要是适度积极乐观且令人愉快的任何音乐都能使听众获得相同的短期效应。认知能力的提高可能归因于唤醒[arousal]因素,而不是莫扎特,在跑步机上快走也能获得同样的效果;当人们进入一种接受刺激和专注的测试状态时,会有更好的表现。

尽管随后有了这些研究发现,尽管最初的研究结论未能再次验证,但是,一按键就播放莫扎特音乐的婴儿塑料玩具仍然遍布大街小巷。准确地说,这样的"婴儿莫扎特"成为了一种商标化了的标识。要想重塑这种占据主导地位的文化描述,可能需要数十年科学家的探讨、记者的写作和音乐家的演奏。要想加快普遍社会理解能力的提升速度,就需要对这种在研究数据和解释之间游移的现象,运用更广泛的解释逻辑予以应对。对此,音乐心理学有着独特的促进优势,因为自二十世纪八十年代以来,该领域的学者就已经参与了跨越人文学科和自然学科之间的研究范式的转换。通过掌握如何跨越学科边界进行研究的互通,他们为广大公众运用音乐创作和音乐聆听的方式进行更好的交流铺平了道路。

10

音乐和心智的当代研究方法

二十世纪早期, 实验心理学着迷于对学习潜能的研究。哈佛大学心理学家 B. F. 斯金纳受到巴甫洛夫 [Ivan Petrovich Pavlov] 和他的那只流着口水的狗相关研究的启发, 试图把人的头脑视为一个黑匣子, 其不适合进行科学研究, 可以通过对人们行为的严格测量来理解人类的心智。然而, 到了二十世纪五十年代, 计算机科学和神经科学两门学科并行出现, 引入了一系列方法, 同时针对电脑和人脑——来探测这个黑匣子内部是如何运行计算过程的。当人们致力于解开有关人类思维的重大问题时, 一种新的范式将心理学、计算机科学、人类学、语言学和神经科学联系在了一起, 被称为认知科学。

关注人类语言本质是这些领域联系在一起要研究的重大问题之一。语言是如何运行的? 婴儿是如何在生命的前几年快速掌握它的? 从事人类语言能力的研究者们把音乐视为一个有意义的比较案例。如同语言, 音乐也是由独立声音元素形成的复杂模式组成的; 如同语言, 音乐也因人类文化的不同而相异; 如同语言, 音乐也动态地呈现于时间维度中, 并可用符号记录; 还可以说, 就像语言一样, 音乐也似乎是为人类所独有。

当代音乐心理学的研究工作, 通过采用许多语言心理学的理论和方法而大大受益。计算机建模、语料库研究、行为研究、认知神经科学方法、临床方法和定性方法——这些各式各样的方法构建了这一新兴研究领域的核心。

计算机建模

找出人类如何执行某项任务的一种办法是利用计算机编程。例

11

如, 研究人们是如何作曲的。在二十世纪八十年代, 研究人员试图用电脑创作出类似于巴赫和莫扎特等作曲家风格的音乐, 从而解决了这个问题。谷歌发布的一个名为 Magenta 的项目有着更为雄心勃勃的目标: 尝试利用机器学习的强大能力, 让电脑创作出美妙动听的原创音乐。这些项目基于这样一个理念, 即人脑就像一台计算机, 可以概念化地被认为是一台富有成效的信息加工机器。因此, 通过确认出计算机在创作动听音乐时必须使用的一些策略, 便可为人脑完成相同任务的途径提供初步假设。

　　科学家们还利用计算机建模来解决以下问题: 人们在听音乐的时候如何判断节拍的类型? 表演者如何抉择出富有表现力的方式, 比如延长哪些音符、缩短哪些音符、哪些地方需要演奏出强的音量, 以及哪些音符需要在微妙的延迟后引入? 在聆听某一特定乐曲时, 听众如何感到哪些音符听起来紧张, 哪些音符听起来放松? 解决这些问题会面临巨大的挑战。所以, 在计算机上编写相应的程序, 来模拟正在进行的音乐主题创作, 尽管这样建立的模型最终被证明极其不完善, 但仍有助于创立一个易于操作的起点。例如, 在思考人们是如何能够轻而易举地跟着节拍敲击时, 我们可以形成一个初步假设, 即只要音乐响度超过一定的阈值, 人们就会进行轻轻地敲击。然而, 通过用这种策略给计算机编程, 观察它在各种歌曲中正确打拍或错误打拍的方式, 发现了这一原理的局限性。在该模型中加入新策略, 如最低音符低于某一下限时打拍, 或建立一种人们喜好在跨越常规时间间隔打拍的功能关系, 这样就可以完善人类如何跟随音乐打拍的现有理论。接着, 行为研究人员就可以在研究中系统地改变音乐样本的响度和高度, 并追踪人们在聆听这些不同的段落时打拍方式的变化。通过这种方式, 计算机建模和实验心理学可以进行合作, 共同促进对人类音乐

12

加工机制的理解。

语料库研究

随着数字化程度的提高, 人们得以在无法通过人工调查的海量数据中识别出各种模式。现在, 只需短短几分钟, 电脑就能计算出海顿弦乐四重奏或十九世纪日本流行歌曲中 B 音、C 音或 #F 音出现的数量, 并对它们的分布进行比较。同样, 把一首特定的舒伯特歌曲数十个录音版本中不同歌唱家和钢琴家所做的所有时间和响度上的处理都记录下来, 也是轻而易举的事。

以用符号记录和录制表演记录为代表的音乐数据种类是极其广泛的, 这些数据的存在得以让研究人员提出音乐心理学的基础问题。例如, 人们说话时总会在语句结束时放慢语速, 通过测量录制的表演的时间处理模式, 研究人员发现表演者在乐句结束处也会放慢速度, 由此进一步揭示了语言和音乐之间的关系。进而, 通过观察时间处理模式随演奏的时间和地点而变化的关系, 语料库研究揭示了文化因素要比生物学因素对这些模式的影响程度更高。最重要的是, 这些研究不需要招募参与者或建立实验室, 只需要利用计算机和稍微一点编程知识就可以完成。然而, 许多语料库研究依赖于以某种特殊方式对乐谱或音频进行编码的数据库, 以使其易于查询。因此, 这些数据库的开发研制往往是此类工作中资源最密集的部分, 选择数据库中音乐哪些方面的特征作为呈现依据, 直接影响着你从研究中获得怎样的洞察和见解。

行为研究

音乐心理学中的许多问题只有通过研究受控制条件下的行为才能找到解答。在这种语境下, 所谓的行为可以指代一个人任何可测量

13

的反应,诸如测量执行像脚尖拍地、回答特定问题时等测试任务的反应时间等。例如,研究人员可能想知道人们是否更容易记住某些特定类型的旋律模式,而他们的最终目标是想知道此类记忆增强是否在所有人身上都有体现,然而又不可能对所有人都进行测试,因此,他们选择一个随机样本,并使用统计学计算方法来确定他们的发现是否有可能归纳出广泛人群的特征。但是,音乐心理学的许多研究采用西方大学的本科生作为被试,因为很难在全世界范围内进行随机取样。因此,这些研究更适合用以检验特定文化背景的人群——而不是阐释整个人类——聆听音乐的反应。

在这类实验过程中,一次一个被试被单独引领至实验室的一个隔音间,然后通过耳机播放由不同音乐模式组成的刺激。接着,他们可能会听到成对播放的音响模式,并被问到在实验的第一部分听到了什么。如果他们针对某种特定类型的模式回答得更正确,统计工具可以评估这种差异概率是广泛人群中存在的真正结果(即人们真的更容易记住这种模式),还是偶然发生的现象(即实际上两种模式都容易被记住,但随机错误导致了差异的出现)。

这类研究中存在着一个重要的挑战——生态效度[ecological validity],也就是说,人们在实验室环境中对经过简化处理的刺激信息的认知过程,到底在多大程度上能代表他们在现实世界中融入了丰富的且具有社会意义的音乐体验呢?尽管这种挑战也是社会科学研究中的特色难题,但它就音乐这样复杂的文化行为的研究而言,具有重要意义。

14

从宏观角度来说,人文主义问题经常会激发音乐心理学的研究:人们享受音乐的驱动力是什么?为什么人类具有音乐性?然而,实验的设计者必须针对这些概念进行操作化设计,这些设计就是制定出

将音乐元素分解为离散的、可操作性的实验和测量方法。这是将艺术大量引入到科学研究中的首个契合点。一些实验以误导的方式操作重大概念,这样的科学研究起初看似可靠,但最终的证据不令人满意。卡尔·西肖尔的研究就是一个这样的例证,他想了解孩子们的音乐潜能,却运用诸如像辨别音高这样的测试来操作这一概念。他让孩子们辨别相差 1/108 比例高度的两个音哪个更高,这在定量测量中也许是个好数据,但似乎并不是衡量音乐潜能的有用方法。

图 2 描述了行为研究在定量和定性论证之间转移的方式。首先,重大问题必须对可测变量的相互作用重新进行表述,这一过程需要极其丰富的人文洞察力。就像图中的漏斗一样,一旦二者的汇集得以完成,就可以应用成熟的方法来收集数据、测量结果,并详述这些数据与选出被试样本的更大群体的可能性结果之间存在的关系。以上内容都可以被概念化地陈述在位于图 2 中心位置的方框中。但到了研究的最后阶段就必须对这些发现进行解释,并将其与最初引发该研究的重大问题联系起来,这里仍然需要极强的洞察力,也会因错误的解释而带来危险的可能。例如,那一项以大学生作为被试的研究结果,却被解释成是莫扎特音乐长期提高婴儿智力的证据。

15　　仅靠一项研究中某一方法的变量测量,就想完美地将诸如情感体验或音乐潜力等这样宏观的概念进行操作化处理几乎是不可能的。音乐心理学是在很多研究项目中逐步取得进展的。通常,一个实验的局限性可以通过设计一个新实验来打破,新实验用以控制潜在的混淆因素(即另一个可能影响结果的变量),或者以一种更有力的新方式来操作该主题。尽管每项研究只可能提供有限的观点,但这种跨越多项研究而凝聚起来的发展潜力,会推动音乐心理学作为一个研究领域,向更深层次的洞察迈进。

激发研究的问题　　　　　　　　解释与阐述

2.研究人员通常会从激发他们研究动机的问题开始，诸如涉及情感、记忆等宏大的主题。他们设计出了各种具体方法用以测量这些现象的行为。一旦这些任务的执行情况被记录下来，他们就必须对这些具体的测量结果与更广泛的兴趣主题之间的关系做出解释。特别是在研究类似音乐这样的文化现象时，他们必须谨慎地考虑对行为所做的测量是否能满足更广泛主题阐释的需要。

　　由于人们对自身认知过程的记录往往并不可靠，而且人们通常无法直接进入基于其信念、经验和行为的认知过程，所以心理学家不依赖于直接的问题，而是开发出了一套巧妙的方法来隐性地进行测量。例如，心理学家可能不会直接询问被试对某些情况的感受，而是会通过测量被试的反应时间、呼吸频率或情绪反应的其他间接指标来衡量。这种通过隐性测量的识别方法使得实验心理学成为了理解音乐体验的一种卓有成效的手段。因为人们通常不习惯或无法口头描述他们的音乐体验，有时甚至会将其描述为不可言喻的或根本无法用语言来描述的，因此，这种隐性方法避免了口头报告的局限，以其独特能力阐明了音乐体验。

认知神经科学方法

　　除了从行为推断认知过程的各个方面特征以外，二十一世纪的研

16

究人员还可以运用多种方法来研究大脑,从而推断认知过程。最常用于音乐心理学研究的认知神经科学技术是脑电图(EEG)和功能磁共振成像(fMRI)。

脑电图是利用沿着头皮放置的电极来测量电位的变化,从而推断神经活动的。它可以精确地测量神经反应的时间过程。因为音乐是发生在时间维度中的艺术,所以研究人员常常想知道一个特定音符与另一个特定音符相比会引起怎样不同的反应,而脑电图对特定时间点的精确定位反应是极其有效的。然而,它的空间分辨率却很差。因为在大脑的三维结构内,神经活动的复杂模式会共同影响头皮上特定电极的记录,因此很难确定每一种成分的确切来源地。

然而,包括功能磁共振成像在内的神经成像研究,可以为神经活动的位置提供有力证据,但这换来的是较差的时间分辨率,不太能用于追踪音乐进程中一个个时间点的感知变化。神经成像生成了那些我们熟悉的大脑图像,其中,活跃的脑区由彩色斑点表示。运用功能磁共振成像,研究人员可以提出类似以下的问题:音乐和语音基于相同的神经回路吗?当人们被动地听音乐时,运动区域会被激活吗?受过音乐训练的人和没有受过音乐训练的人在加工语音时是否不同?

对公众想象力的影响而言,其他方法均不能与神经科学方法相提并论。研究表明,当给出不同质量的心理学解释时,人们能够准确地对其逻辑进行评价——哪里是好论据,哪里是糟糕的论据;当添加了影射大脑反应区域的附加说明(例如"显示的是杏仁核的活动")时,情况就不同了。即便是糟糕的论据,一旦包含了神经科学的影射,人们也会倾向于认为它在逻辑上是更合理的。

神经成像所具有的强大说服力使其成为一个重要的研究工具,但也增加了对研究假设的错误解释和过度自信的可能性。因此,尤为重

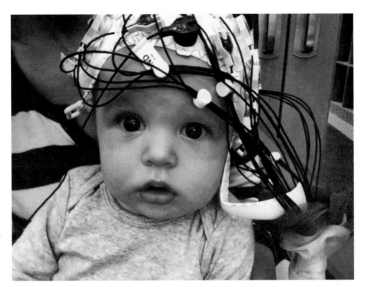

3.脑电帽的电极固定在头皮上，便于研究人员测量电位的变化。对于那些无法用语言描述自身体验的人来说（比如像这个五个月大的婴儿），脑电图可以特别有效地推断他们的神经活动。

要的是对隐含于音乐认知神经科学研究中的根本原理进行严格地评估，以确保这些研究是在阐明而非曲解丰富的音乐文化实践。

临床方法

了解人类加工音乐的过程，有时最简单的办法就是研究大脑受损时出现的问题。例如，临床研究可以观察脑损伤群体，并将其受损区域与观察到的音乐能力缺陷联系起来，从而得出"什么音乐能力依靠什么脑区加工"的结论。有些临床研究会针对诸如发育障碍"威廉姆

斯综合征"［Williams syndrom］这样的特殊病例,因为这种状况通常与相对较高程度的音乐感相关。

临床方法也会将音乐作为一种干预手段进行研究,比如检验演奏、学习或听音乐可以改善健康的方式,或者研究特定种类的唱歌疗法可以帮助失语症(中风或其他脑损伤造成的语言障碍)患者重新学习说话的方式。纪录片《内心世界》［Alive Inside, 2014］就记录了音乐对痴呆症患者的影响。临床研究采用严格缜密的方法,以揭示音乐最有效的治疗用途。

定性方法

访谈法、调查法和观察法这样的定性研究,在针对某些音乐加工方面的问题时,是最好的方法。例如,美国麻省理工学院［MIT］音乐教授珍妮·班伯格［Jeanne Bamberger］,她先把蒙台梭利铃铛发给孩子们,然后要求他们用绘画的形式描绘他们听到的和演奏出的声音,通过几十份反馈答案,她推断出不同年龄段的孩子不同的音乐表述倾向,她的这一研究为当代音乐发展心理学奠定了基础。再如,瑞典心理学家阿尔夫·加布里埃尔森采访了数百人的音乐高峰体验,即他们最强烈的、最激动人心的音乐时刻,并从他们的描述中梳理出这一现象的共同特征。

可以先采用这种密切观察的定性方法提出理论和假设,随后再进行定量研究。因为,音乐行为是如此的复杂多样,只有经过数年定性研究的沉淀,定量研究才会成为可能。

第二章

音乐的生物学起源（生物源意义）

考古记录表明，早在数万年前就出现了由动物骨头所制并钻有指孔的笛类乐器。在一切已知的人类文化中，都存在声乐和器乐。无论是音乐的漫长存在，还是它的无处不在，似乎都表明它的起源是具有生物学特征的。但是，音乐实践在世界各地显现出来的多样性似乎又表明，音乐起源于文化。这种多样性延伸为一种概念，即"音乐是由什么构成的"：黑脚族的"saapup"这个术语指代一种集唱歌、跳舞和仪式于一体的形式，但没有一个只是针对声音的独立概念。其他种类的语言，如在泰语和梵语中，用一个词汇指代音乐和舞蹈的结合体，还有一些语言用一个词汇指代歌唱和器乐，而没有一个能把它们（歌、舞、乐）的结合体进行指代的词汇。在音乐与其生物学起源的讨论中，有一个非常有效的切入点，即识别出音乐的哪些特征是有助于跨文化共享的。但与此相矛盾的是，人们都倾向于将自己的音乐体系［musical system］视为"自然的"而非文化建构的——这真是一个极

其有趣的现象。

在西方，人们会认为协和（即某些音符同时演奏时的悦耳感受）是由像数学或内耳的物理学这样的具有普遍意义的原理决定的。然而，在提斯曼人［Tsimané］这个与世隔绝的、很少接触西方文化的亚马孙社会里，人们则认为协和和不协和是同样令人愉悦的。尽管有证据表明，文化在塑造人们的音乐审美反应方面起着至关重要的作用，但音乐交流带给人某种程度上的精神舒缓和影响力，让人们很难想象他们对声音的基本反应是不可普遍性共享的。正是因为音乐让人们能够将感知同时分配于自然属性和实际的文化依附属性上，音乐才具有了如此巨大的力量：它可以通过人们直接的、无需任何媒介的感觉形式，同时传递文化的和本体个性的信息。

某些特征在全世界的音乐文化中广泛存在或普遍共有。所有文化形式都倾向于将相隔八度的音视为等效音高，并将八度之间的音高间隔划分为音阶；在划分音阶时都不倾向于将八度均分，这更易于建立丰富层次的音乐结构；音阶中最常见的音高间隔往往是很小的，大约是钢琴上两个相邻键之间的距离。在每一种已知文化中，至少其中有一些音乐是有节拍的，这种节拍是基于某种拍子规则模式，而这种模式通常是二分性和三分性的。音乐通常在互不相连的、可重复的行为关系中进行，就如一首歌曲呈现的那样，重复性往往会在音乐结构的多个层次中发挥重要作用。经过移调在不同音高层次上进行而形成的两首歌，只要音符之间的关系模式保持不变，人们就会将它们看做是同一首歌。

音乐频繁地出现在仪式和戏剧的语境中。许多文化都认识到音乐能够诱发特定的心理状态，并能在群体聚集时创造出一种特殊氛围。在世界范围内，人们在群体中体验音乐的频率要比单独体验音乐

的频率高得多。音乐通常被看作是一种超越语言的表达方式，它不以具象的方式表征事物或观念，相反，它模糊的、多解的信息，似乎更具有深刻的含义。剑桥大学音乐学家伊恩·克罗斯[Ian Cross]认为，这种"漂浮不定的意向"便是音乐的特质，即音乐是有关某种东西的感觉，而不是明确指出某件事情的确切含义，这使得大量听音乐和从事音乐活动的人们，即使对具体细节的理解大相径庭，也能够在交流共享中体验乐趣。事实上，这种超越自我的感觉往往是全世界人聆听音乐的普遍特征。人们对这种强烈的体验有着各种各样的描述：兴奋[effervescence]、情感过剩，或（用不那么稀奇的话来说）一种高度的亢奋状态。因此，人们不是被动地聆听和接受音乐，而往往是被音乐带入到它的跌宕起伏之中，被诱发进行共情的运动（踢脚或点头），从而默契地沉浸其中（在内心深处歌唱，感觉自己被音乐深深吸引而融入其中）。

美国达勒姆[Durham]民族音乐学家马丁·克莱顿基于音乐这些兼容并蓄的能力，界定了其四个主要功能：调节心理或生理状态、调解自我和他人之间的关系、符号象征功能，以及帮助行动的协调配合。尽管音乐家基于不同的音乐传统而采用不同的声音材料，但事实上他们都倾向于实现这些功能。在如此多样的文化中，只有一种音乐体裁[musical genre]倾向于使用相同的特征，即摇篮曲[lullaby]。全世界的摇篮曲往往都以较高的音区、较慢的速度和温柔的嗓音声调为特点。婴儿在场时，父母录制摇篮曲要比不在场时更加成功，这表明当父母与婴儿互动时，某些声音特质会自动出现。这种特质不只适用于摇篮曲，也适用于婴儿指向型言语[infant-directed speech]，即成年人与婴儿交谈时倾向使用的特殊方式，表现为放慢语速，夸大韵律，并更多地使用重复，所有这些变化都为言语注入了更多类似音乐的特

质。婴儿会对这些修改过的言语优先作出反应,他们喜欢这种以音乐化的方式呈现的言语。音乐在人的最早期社会体验中起到的这种基本作用,往往支持了一种观点,即人类在本质上是具有音乐性的。

23 音乐的大脑

从逻辑上说,寻找人类音乐感的本质首要从大脑出发。二十一世纪上半叶,随着神经成像工具的发展,使得识别执行诸如听音乐这样的特定任务时的参与脑区成为可能。一个合理的初步预想是,通过神经成像将会发现一个加工音乐的中心区域,即一个专门处理音乐的、解剖学意义上的确切的脑区。然而与此相反,出现的证据表明,音乐加工依赖于一系列特别扩散的神经回路阵列。聆听、理解和制做音乐的能力并非依赖于一个独立的专属区域,而是调动了遍及整个大脑的、从言语到动作规划等许多其他活动所使用的神经网络。这种神经网络使用的重叠很可能可以解释音乐体验和音乐训练为第二语言的学习、读写能力、执行功能、社交和情感处理等带来某些好处。

一项非常透彻的研究表明了一个重要的特征,就是早期音乐训练与较厚的胼胝体相关。胼胝体是一束连接左右大脑的神经纤维。而音乐体验所依赖的脑区是多样性的,所以针对这一发现的推测性解释认为,学习音乐的重要好处之一是可以改善大脑不同部位之间的交流。这种好处是显而易见的,因为乐器演奏需要感知技能,如区分不同的音高;运动技能,如协调手臂运动;视觉技能,如读乐谱或观察团体中的其他成员;认知技能,如解读乐曲的结构;情绪情感技能[emotional skills],如诠释旋律的表现力;社交技能,如与老师或指挥家合作;以及执行技能[executive skills],如计划练习课程。换言之,音乐的特别之处,与其说它不同于其他事物,不如说它把其他事物结

合在了一起。

而另一方面，从现有的研究中还无法确认究竟是音乐训练导致胼胝体更厚，还是胼胝体更厚的人更有可能把音乐训练放在首位。要想确定答案，唯一的办法是进行一项在时间纵向维度展开的研究〔longitudinal study〕，即在孩子们音乐训练开始前扫描其大脑，在音乐训练结束时扫描孩子们成人后的大脑。然而，这样的研究不仅费用昂贵，而且逻辑复杂。因此，许多关于音乐训练对大脑影响的研究在本质上是相关关系而非因果关系，也就是说，研究结果确认了音乐训练和特定特征之间的关系，但无法确认音乐训练是否实际上导致了这种影响。

聆听音乐通常看起来是一件毫不费力且不需要媒介的事情。我们瞬间就能认出一首儿时流行的歌曲，或者可以在一段旋律中感受到某种特殊而又难以表达的悲伤。然而，这些印象最初只是一种物理现象——鼓膜的振动使其后面的听小骨移位，从而搅动内耳中的液体，继而推动毛细胞向听觉神经发送电信号。这些信号经过几个中途站〔waystations〕后被细化提纯，在到达大脑皮层（产生意识和高层次思维、知觉的大脑折叠的外层）之前，将来自双耳的信息结合起来计算声音的位置，调节反射（诸如惊吓反应之类），并将声音信息与其他形式的信息（如视觉信息）整合起来。

初级听觉皮层位于大脑两侧靠近耳朵的地方，在颞叶的颞上回，接受过大量音乐训练的人这个区域会更大。这并不奇怪，因为大脑皮层是具有可塑性的，或者随着人们对大脑运用和体验的变化而形成了这样的趋势。但是，那些接受过音乐训练的人的脑干细胞也会更精确地追踪声音轨迹的特征。而大脑的这一部分通常被认为是人类在"爬行动物"时期就具有的、最古老的部位之一，由数百万年前进化而来，

24

25　具有调节诸如呼吸和心跳这样的基本功能。因此，音乐体验也许能使大脑功能的方方面面得以增强，这应该是颠覆我们想象的。

　　虽然初级听觉皮层主要负责的是识别音高等任务，但许多我们认为具有明显音乐性的行为，如跟随节拍或关注于歌曲的表现力等，所依赖的神经回路［circuitry］远不止于此。当人们听音乐时，即使坐着不动，负责规划和执行自主运动［voluntary movements］的运动皮层［motor cortex］仍会参与其中。该发现支持了这样一种观点，即音乐可以引发想象运动的体验，也就是说，将听者带入到音乐运行之中，即便他是静止不动的状态，其相应的神经回路也会共情地参与其中。基底神经节是位于皮层下的神经元簇［clusters of neurons］，负责监督目标导向的动作序列，形成难以改变的动作模式以及动作学习［action learning］。这些神经元簇还对处理节拍性较强的音乐有重要作用，这类音乐具有时间上的规律性特征，听众可以随声附和拍手，并能够预测接下来将发生的音乐时间点。电子舞曲就是一个此类音乐的例子，它支持听众的这种即时性参与和时间预测，这使听者能够准确地确定下一个音符应该出现的时间。然而中世纪的素歌［plainchant］却不具备这样的特点，因为素歌的音符运行缓慢且不具有时间规律性。

　　音乐情感高峰体验也受到了大量认知神经科学的关注。当音乐引发强烈的愉悦感时，人们会伴随有战栗感或脊骨发抖，这时，包括腹侧纹状体、前额叶眶回和腹内侧前额皮层在内的大脑奖赏回路［reward circuitry］就会展开。食物和性带来的狂喜体验激活的也是与此相同的回路，所以这容易让人认为是进化压力刺激所致。神经递质［neurotransmitter］多巴胺的释放在奖赏系统中起着关键作用。聆听音乐时，多巴胺不仅会在最强烈愉悦的那一刻释放，而且也会在引26　向高峰时刻的过程中释放，这表明即使在被动聆听中，期待和预测也

起着至关重要的作用。

音乐神经科学研究表明，音乐和语言处理过程之间存在着大量的重叠。音乐和语音的工作记忆似乎依赖于相同的神经结构基础，一些研究认为对基于规则性方面的音乐构成特征进行处理的脑区，与在语言加工中支撑处理语法的脑区是相同的。

我们很难无视音乐加工与人类其他方面（从真正的动作到引发动作的诱因）功能的深度整合。这种功能上的重叠和大脑的基本可塑性——或者说具有改变的能力——奠定了音乐体验可以影响人们许多其他能力的客观生理基础。

音乐与健康

音乐对人类生活和健康有强大影响的观念已经存在了几千年。柏拉图在他的《理想国》[The Republic]中，称赞音乐训练能够塑造灵魂，他还主张禁用某些特定音阶，因为他认为这些音阶会助长酗酒和怠惰。据说他的学生曾用音乐来治疗从歇斯底里到癫痫范围内的各种神经疾病[nervous disorders]。然而，有关音乐和健康的这些观念并非仅仅广泛存在于西方，世界各地的文化都将音乐融入康复治疗的仪式中。许多人会本能地求助于音乐，以帮助他们获得更为良好的感觉，或协助他们在诸如跑步和举重这样的运动上有更好的表现。美国音乐治疗协会[American Music Therapy Association]和英国音乐治疗协会[British Association for Music Therapy]作为该领域的专业组织，他们致力于音乐治疗应用方面的培训和研究。

用于加工音乐的神经回路与用于负责运动控制的神经回路是重叠的，这意味着聆听音乐这一简单的行为有时可以帮助到患有严重运动障碍的患者。例如，帕金森氏综合症患者行动缓慢，即使是简单

27

的任务对他们来说都十分困难。同时，他们还会遭受颤抖、肌肉僵硬、保持平衡和身体强直的问题。帕金森氏综合症是一种退行性疾病［degenerative disorder］，会影响包括基底神经节在内的大脑深层细胞，而这个区域也正是对基于拍子而运行的音乐进行预期处理的脑区。所以，当帕金森氏综合症患者听到有节奏律动的音乐时，他们的步态会有明显改善（YouTube 上有许多视频记录比较了患者听音乐前和听音乐时的步态差异），并且他们的身体协调性、站坐姿势和平衡能力也会得到很大提高。但这种成效并不是从任何一种节奏感知中都能产生的（例如，连续闪烁的图像画面可能会带来视觉节奏感，在特定时间模式中施加触觉压力可能会带来触觉节奏感），它只产生于对听觉节奏的反应。听觉系统的反应时间比其他感觉系统快几十毫秒，并且，它能与时间规律性和结构性进行独特的协调。因此，帕金森氏综合症患者能够使自己的行动与音乐的拍子结构在时间上同步，这种在步态和协调能力上的显著改善有时会持续到治疗结束以后。

　　用于处理音乐的神经回路与处理语音的神经回路也有重叠。因中风或外伤导致的大脑左半球额下回受损的群体可能会患上非流利性失语症［nonfluent aphasia］，这是一种极其令人沮丧的障碍，患者虽然可以保持语言理解能力，但失去了流利说话的能力。对此，旋律语调疗法［Melodic Intonation Therapy］已成为一种公认的治疗这种疾病的方法，它主要利用语音的音乐方面的特征来促进右半球未受损区域的语言发展，通过教唱的方式，让无法说出单独词汇的人们唱出这些单词，并逐步过渡，最终让他们能够在没有多余旋律和节奏强调的情况下说出这些单词（YouTube 上有详细的过程记录）。

　　由于治疗师的最终期望是帮助患者自主而流畅地进行语言表达，所以，治疗师还通过轻敲患者的左手、哼唱，再轻柔地唱出这些词等

28

方法帮助患者生成自己的目标短语；并鼓励患者努力去听到这些短语，就像它们在内心唱响一样。许多完成该治疗过程的人都能够自行进行康复设计，并有能力学习课程之外更多的短语。

由于音乐加工在多个脑区和神经通路的定植，即便是对记忆系统已遭到严重破坏的痴呆症患者，音乐也有助于他们的记忆得以存留。大量临床观察表明，痴呆症患者即使已发展到了病情的晚期，也仍能记得自己青春期的音乐并享受于其中；而且，即便是有严重认知障碍的人，仍然可以继续识别所选择的音乐会引发怎样的情感共鸣［emotional resonance］。一些人声称，在聆听体验过程中和之后的瞬间时段，这些被成功记忆的音乐片段可以改善与音乐无关的任务认知功能。

数据显示，婴儿在有背景音乐的新生儿重症监护室（NICUs）中，比在没有背景音乐的新生儿重症监护室吃得更多、哭得更少、睡得更好，住院天数也更少，这就进一步充分说明了音乐与健康之间具有非常根本的联系。此外，也有在播放音乐的单位工作的成年人报告说，音乐可以让他们感到不那么焦虑，这可能是一个中介变量，因为在婴儿身上出现的改善结果可能来自于更冷静的工作人员提供更好护理的能力。关于音乐有益于新生儿重症监护室婴儿的另一假说认为，音乐提供了对婴儿发育和恢复至关重要的神经刺激，而这是挣扎在生命边缘的婴儿无法通过其他方式获得的能量。

对所有年龄段的人来说，聆听轻松的音乐都可以产生降低血压、减缓脉搏等不同的生理效应。当人们听自己喜欢的音乐时，他们的疼痛耐受力会提高，这一点通过诸如测量志愿者把手浸入极冷的水中的时间长短等行为实验得以证明。然而，这些效应明显是受到文化和经验介导的，因为对于某个群体来说非常愉悦的音乐，对另一个群体或

29

处于不同环境中的同一个人来说，可能是非常厌恶的，甚至会造成创伤性的痛苦。关塔那摩监狱就曾经用重金属音乐对其囚犯施刑；与此相同，二十世纪九十年代，大卫教派分支［Branch Davidian sect］成员在得克萨斯州韦科［Waco］被围困期间曾遭受安迪·威廉姆斯专辑的折磨。

非人类动物具有音乐性吗？

乍一看，人类似乎是唯一具有音乐性的动物。与我们关系最近的进化意义上的近亲——类人猿，也不会自发地沉迷于我们所认为的音乐行为中。相比沉默，灵长类动物并没有表现出对音乐的一贯偏好，在协和、悦耳的音乐和西方听众认为的刺耳、不协和的音乐中，它们也没有表现出对前者的偏好。

然而，更进一步的研究表明，不同的物种都各自独立拥有一些构成其音乐感的要素。例如，大猩猩、黑猩猩和猕猴会通过拍手、敲打树木、原木或自己的胸部，啄木鸟用喙钻孔来"击鼓"。许多其他不同的物种，包括鸣禽、鹦鹉、蜂鸟、海豹、大象、蝙蝠和鲸鱼，都表现出发声学习的能力——即通过模仿来获得发出新的声音的能力。这种能力与音乐性紧密相关，因为它依赖于建构在听觉系统［auditory system］（负责感知和表现声音）与运动系统［motor system］（负责声音再现）之间的一个关键神经链接。这种听觉系统和运动系统之间的链接也是构成人类音乐能力的关键基础。和人类一样，三种表现出具有发声学习能力的鸟类都在听觉和运动区域之间有直接的神经通路［neural pathways］，没有发声学习能力的鸟类则没有该神经通路。

其他物种则是表现出了群体同步性，例如，大型雄性萤火虫群体可以及时闪烁以相互迎合；大群雄性青蛙、蝉和蟋蟀群体都可以同步

30

发声，或夹杂着他们的求偶叫声而产生嘈杂的合唱。这种在时间上协调一致的能力也是构成人类跟拍敲打或合奏能力的基础。显然，从蟋蟀、海豹、鸣禽到黑猩猩，这些表现出部分音乐能力的动物并不属于进化树［evolutionary tree］上的某个单一分支。据推测，这些能力是在不同物种中各自独立产生的，并非通过一个共同的祖先遗传而来。事实上，人类的近亲并没有比远亲表现出更多的共同拥有的音乐能力成分［component abilities］，这意味着音乐感的进化不存在简单而明确的路径。

一些关于动物音乐感的研究案例引起了人们特别的兴趣。二十一世纪初，YouTube 上出现了一个名叫"雪球"（Snowball）的鹦鹉跟随着"后街男孩"的歌曲跳舞的视频，该视频引起了加利福尼亚州拉霍亚［La Jolla］神经科学研究所［Neurosciences Institute］研究人员阿尼鲁德·帕特尔和约翰·艾弗森的注意。他们开始系统地研究"雪球"能否在不依赖训练员做出的视觉提示的情况下，自发地与节拍同步。他们用了几种不同的速度播放"雪球"最喜欢的歌曲，并用视频记录下它的动作，随后分析动作起伏的波峰和波谷，以此测量其动作与潜在节拍的同步程度。结果表明，"雪球"的动作确实能与不同的音乐节拍同步，然而此前这一直被认为是只有人类才有的能力。这一实验为动物也具有这样的能力提供了一个显著的证据。"雪球"能根据听觉时间模式来调节动作的能力，也证明了听觉 - 运动系统之间的链接是人类音乐感存在的关键。

同样令人惊奇的还有，通过训练的鸽子可以用喙啄按钮，以将新的乐段正确地归类为斯特拉文斯基的《春之祭》［Rite of Spring］或巴赫的管风琴作品；同样，通过训练的鲤鱼可以将新的音乐片段归类为布鲁斯音乐［blues］或古典音乐［classical］。虽然这些结果令人称奇，

31

但并不意味着鱼和鸟类具有审美感受能力。相反，他们证明了一些鱼和鸟类能够探测出用以区分音乐类型的基本声学特征［basic acoustic features］，比如是否有风琴或低音吉他的声音等。还有一个例证就是，鸽子并不需要提取音乐风格特征或利用音阶系统［scale system］的信息来执行任务。

对研究的过度解读富有诱惑力，这提醒我们对文化现象的研究要经得起科学的检验，即对文化的阐释应该基于研究过程中的精确操作，并注意区分潜在的混淆因素。进一步的实验工作可以着手于解决一些目前悬而未决的问题。例如，可以用 MIDI 转换［MIDI transcriptions］后的刺激信息对鸽子和鲤鱼再次进行研究，以使斯特拉文斯基和巴赫的作品，或是蓝调音乐和古典音乐之间没有乐器声音特征上的变化，以此可以确定它们对音乐作出的分类是否依赖于低水平的声学线索［acoustic cues］。一旦乐器的表面特征被剔除，鸟类和鱼类可能就再也无法区分这些音乐的类别了。

有一种叫红腹灰雀的鸣禽，以其惊人的能力而闻名。一只特别努力上进的红腹灰雀能够从训练员那里学会一首包含四十五个音符的曲子，并能以原有的音高关系精确地鸣唱。其他红腹灰雀可以和训练员轮流唱歌，它们会等人唱完中间一段，轮到它们时再继续唱下一段。这样的成就展现出令人印象深刻的学习能力，这不仅表现在该种鸟对相对音高（即提取出四十五个音符的音高关系模式，并能在另一音高水平上重现）的掌握上，还表现在其对时间和预期方面（即等待人声旋律部分演唱后，在适当的位置进入并继续演唱）的掌握上。

32　音乐的进化起源

来自对不同物种比较研究的证据，并没有展示出一个具有可信

度的音乐进化史。从对不同物种的单独个体成分的研究结果中，也没有逐步获得明确的增量路径以形成对人类音乐感整体特征的认识。同样，也没有确凿证据可以证明诸如一个独特的脑结构或一组特定基因这样的音乐性的生物学基础。因此，一些人完全反对是物竞天择直接塑造音乐能力的观点就不足为奇了，他们将音乐视为利用生物器官［biological apparatuses］所获得的人类的发明，而这一发明是为了其他的目标进化而来。进化心理学家史蒂文·平克概述了这一观点，他将音乐称为"听觉芝士蛋糕"。芝士蛋糕的独有的风味并没有变化，变化的是芝士蛋糕所利用的人们对糖和脂肪的潜在嗜好，因此，他认为音乐天赋并非源于进化压力，相反，他更明确地认为，音乐感依赖于那些为了支撑生存能力的提升而进化出的功能。

创造和享用音乐的能力更直接源于生物学基础——持有此类观点的人指出，这些能力可能通过多种途径被适应。音乐促进了社会联系，并有可能形成更紧密、有效的群体进化优势。当父母忙于其他事情时，音乐对婴儿唤醒状态［arousal states］的调解，潜在地带来了使之茁壮成长的进化优势。音乐有助于人们及时同步他们的行为和注意力，这可能导致更好地协调劳动的进化优势。还有人认为，音乐能力有可能像孔雀的尾巴一样，是由性别选择产生的（尽管在一切已知文化中，音乐感是两性共有的特征——这似乎与上述观点相悖）。

调查发现，世界各地的音乐实践和支持音乐实践所需的脑结构都呈现出多样性，这似乎可以表明，因为音乐本身就包含了大量的独立组成部分，所以它的进化历史很可能包含了各种各样的阶段和机制。当人们论及进化时，通常会想到适应性，即赋予了生存优势的某个特定特征在种群中逐渐占主导地位的过程。但是，其他过程也起到了一定的作用。有时，在拓展适应的过程中，一种因赋予了某种特殊益处

33

而进化出的特征，最终实现了一种新的有益功能，虽然这种并不是最初被选择的，但它在更大程度上推动了进化进程。在其他情况下，一个特定的、被选择的特征会带来一个副产品，这个副产品只是以其原始的特征伴随而来的，并不会影响进化轨迹，这些副产品被称为"拱肩现象"［spandrels］。

音乐能力的出现可能涉及了不同阶段的适应、拓展适应和拱肩现象——这种混乱的假设违背了某些人内心的强烈观点，这些人都试图通过将音乐归因于生物学来证明音乐的文化作用。他们认为音乐之所以是值得关注和支持的，是因为进化将其写进了我们的基因。但是，我们真的需要用如此简单的解释来支撑音乐——这一跨越世界，影响如此广泛而深远的人类行为优势吗？有种略带魔性的主张或许能够帮助阐明这一点：即使音乐是百分之百的进化副产品，不是由物竞天择的直接压力而产生的，它对如此多生物基质的依赖、它的全球普遍性以及它所具有的巨大社会性力量，也让我们有足够的理由对这种独特的人类艺术进行持续地探究。

第三章

作为语言的音乐

音乐能让人强烈地感受到它的信息交流功能。音乐真的是某种语言吗？如果是这样，它表达什么含义？又是如何传达这些含义的呢？精通音乐需要什么条件？音乐语法和语言语法的工作原理一样吗？

事实上，音乐和语言之间的一些相似之处令人震惊。作为交流系统，二者都存在一些普遍的组成部分和许多文化差异；两者都由复杂的听觉信号组成，这些信号可以（但不一定）用符号来表示；二者都能够涉及人际间的协调，就语言而言，是进行对话，而就音乐而言，是与一群人一起演奏；二者都将离散的声音单位组合成丰富的结构，对于语言来说是句子和段落，对于音乐来说是乐句和乐段。

由于认知心理学在将研究对象转向音乐之前已经对语言进行了多年的研究，因此，心理语言学提供了大量的假设、方法和问题，为早期音乐认知科学研究框架的构建提供了帮助；直至现在，音乐与语言

的比较研究仍是一个行之有效的基本研究方法。这一研究方法最坏的结果，不过是发现语言模型不适用的音乐盲区。而这一结果也具有积极的一面，通过对无法迁移至音乐研究的语言模型研究方式进行描述，两相对比，为思考音乐提供了一种新的框架。因此，数十年来对音乐和语言之间关系的研究已经取得了丰硕的成果。

音乐语法和音乐表现力

句法是语言中最独特的元素之一，是一套控制句子的结构规则，由此使得诸如"劳拉吃西兰花"与"西兰花吃劳拉"的意义指向完全不同。"词"是构成语言的原子单位，词按照句法规则进行排列，因此一些违反规则的组合是不正确或无意义的（如"吃西兰花劳拉"）。和语言一样，"单个音符"是构成音乐的原子单位，这些音符按照特定的规则进行组合。大多数人在婴儿和蹒跚学步时期，是在没有任何正规指导的情况下，与别人的日常接触中间接把握语言规则的；然而，一旦他们进入学校，就可以以更明确的方式学习这些规则，例如在语法课上。与此相似，尽管大多数人可以参加旨在明确传达音乐语法规则的理论课程，但他们仍然可以在没有任何正规指导的情况下，仅仅通过日常聆听，就可以隐性地掌握这些规则。

那些没有上过音乐课的人可能会说，他们没有学过所谓的把音符组合在一起的规则。但是，若一个人觉察出了演奏者弹错了音符，或者凭直觉知道一首曲子即将结束，那么他就抽象出了音乐基本结构规则的重要部分。以对错误音符的判断为例，它之所以会被即刻辨认出，可能是因为这个音符不属于该旋律的基本调性，或者因为它做了一个不符合主旋律线的笨拙跳进。尽管大多数情况下，这种错误的音符是由于演奏者的失误而产生的，但作曲家有时会直接把它们写进乐

谱中，就像二十世纪俄罗斯作曲家谢尔盖·普罗科菲耶夫的"错音"旋律一样，故意强调听起来像错误的音符。音乐理论家大卫·休伦分析了普罗科菲耶夫的《彼得与狼》中的主题，说明这些有意的"错音"可以被艺术性地使用，以传达特定的表现性——在这个例子中，彼得被塑造成任性而淘气的角色。这种灵活性是否意味着音乐规则比语言规则更具可塑性呢？

要回答这个问题，请考虑上面使用的句法错误的例子："吃西兰花劳拉。"不难想象，在一些场景中，这种表达是可以达到真正交流目的的。例如，可能一个班级中有两个叫劳拉的学生。上学第一天，他们自我介绍的内容中都包括一件有趣的事情，以帮助班上的人们互相了解。第一个劳拉说她不吃西兰花；第二个劳拉开玩笑说她是吃西兰花的。从那时起，老师就叫第二个学生为"吃西兰花劳拉"。就像上述那个音乐例子一样，错误的音符承载着特别的表达联想，而这种在语言中使用的句法错误则传达了一种特定的态度，它让人们想到老师在课堂上试图运用的娱乐调侃方式。

但在另一个语言学的例子中，第一个词和最后一个词的简单颠倒，就可以把"一个女人吃西兰花"这一相对无害的描述变成"西兰花吃一个女人"的恐怖电影场景。这就是句法在决定单个句子的意义方面所起到的关键作用。音乐生成意义的原理与语言是非常不同的，但句法起着同样重要的作用。为了理解这一作用，需要对在时间维度中展开的结构进行思考。

当我们听演讲时，我们会不断地预测接下来会出现什么词，并提前分配认知资源来处理它们。这种预测处理是快速而有效的——它预先选择最有可能的延续部分，这样我们就不用浪费时间在接下来对话中的数千种用词可能性中进行搜索。一旦对方说"你好"，一些资

源就已经分配给了"吗"。启动效应研究为其提供了典型的证据，这些研究证明，人们在执行任意任务时可以更加快速，诸如计数字母或检测从前面语境中可以预测的单词错误。例如，在语境句子"邮递员差点被 ___ 咬到"出现之后，相对于"猪"而言人们可以更快地反应为是"狗"。此外，测量大脑脑电活动的工具——脑电图［EEG］，可以检测出对不太可能出现的单词做出惊讶反应时的神经信号。

这些发现延伸到音乐中也是令人惊奇的。即使是没有接受过正规音乐训练的听众，在既定的音乐环境中出现不太可能出现的音符和和弦，也会引发这些相同的脑电信号。同样地，当音符或和弦在之前的语境中是可预测的时候，对任意问题的反应时间也都会更快，诸如某一音或和弦的音色是什么，以及它是在调内还是调外。

然而，对一系列音乐进行的可预测性真的能形成句法吗？马里兰大学的心理学家 L. 罗伯特·斯列夫茨和他的同事们通过在人们阅读句子时播放系列和弦来研究这个问题。研究表明，音乐和语言刺激都表现出某种预测性违反，但这种违反并不总是句法性的。例如，音乐中一个句法上的违反可能是由一个在调外拉出的和弦导致的，而一个非句法上的违反可能是由一系列小提琴和弦之后突然出现一个由长笛演奏的和弦导致的。只有在音乐句法违反与语言句法违反同时发生的情况下，反应时间才会过慢，这表明音乐和语言中的句法违反利用的是相同限定范围的神经资源。而这些资源究竟是什么，人们对此看法不一。它们可能不是特别支持利用句法处理资源的观点，而是支持利用类似错误检测或记忆方面的更一般加工过程的资源。

不管这些认知资源的确切性质如何，人们对即将发生的音乐事件形成预期的能力，使得音乐独特的表达功能成为可能。当人们听音乐的时候，有时会因悬而未决感到紧张，而有时会因完全解决而感到平

和,这些感受会随着音乐的进展而起伏不定。在采用成熟的方法对这类感知进行研究后发现,当播放一段音乐时,人们像移动滑板似的实时不断地移动内在预期,当他们感知到张力建立时,把它向前推进;而当他们感知到张力要消退时,则把它向后拖延。令人惊讶的是,当音乐没有按照听者的预期进行发展时,会引起高度紧张的感受。反之,当音乐进行符合听者的预期时,人们往往会变得更加放松,不再紧张。

　　这种预期的参与已经被证明能够激活多巴胺系统,这是大脑奖赏回路中最容易被理解的部分之一。音乐的句法结构与其表现力的主观体验之间的这种链接是极其诱人的,因为它解释了音乐感知形成的部分原因,而这是我们在客观结构特征方面难以明确表达的。

音乐和语言的学习

　　在没有经过显性训练的情况下,人们如何获得音乐句法方面的专业知识呢? 在音乐和语言中,人们只要暴露在一个特定的系统中,就能对该系统的结构知识有潜在的了解,这种了解可以通过巧妙设计的实验进行证明,但是人们可能无法直接清楚地表达出来。正如在北京出生的婴儿会掌握汉语,而在巴黎出生的婴儿会掌握法语一样,婴儿也可以掌握印度传统音乐或西方古典音乐的句法,或者两者都能掌握,这取决于他们接触到的音乐内容是什么。

　　二十世纪六十年代,语言学家诺姆·乔姆斯基提出,婴儿应该拥有一种先天的语言机制,使他们天生适合学习特定种类的语法和结构关系,否则他们不可能如此迅速地学习语言。二十世纪八十年代初,作曲家弗雷德·勒达尔和语言学家雷·杰克多夫将这一学说运用在音乐研究中,他们认为,构成语言结构基础的层级规则也是音乐结构

39

的基础。乔姆斯基采用了树状结构图来分析语言，其中每个单词都可以被分配一个角色来阐明其在句子中的作用；与此比肩，勒达尔和杰克多夫也采用树状结构图来分析乐句，其中每个音符都可以被分配一个角色来阐明它的作用。这两个树状图看起来出乎意料地相似。

在二十世纪九十年代，一系列使用语音和音乐的研究表明，似乎有一个更为简单的机制用于这两个领域的特有的快速内隐学习。这些研究始于一个基本问题：婴儿如何学习将语音流分割成单词？这让我们想起聆听外语的经历，刚开始学习时一个最大的障碍就是弄清楚一个词在哪里停止，以及下一个词在哪里开始。

为了模拟这种情况，心理学家珍妮·萨弗兰和她的同事们给八个月大的婴儿播放连续的音节串（比如"ba-la-do-ni-sa"），除了对音节之间进行一定概率的转换外，这些音节串没有诸如停顿或表示句子边界的音节重音等区别。在婴儿们不可能理解的情况下，研究人员对语音流进行了结构化，使它们成为由三个音节构成的虚假词[1]；而一个音节进入下一个音节的概率是这个虚假词唯一明确的界定。例如在"ba-la-do"这个虚假词中，"ba"后面总是跟着"la"，"la"后面总是跟着"do"——这个结构概率是百分之百确定的。但是，任何虚假词都可以跟随在其他虚假词后面，这意味着在一个虚假词的最后一个音节之后，到下一个音节的转换概率不是百分之百。事实上，两个虚假词——如"do"（虚假词"ba-la-do"的最后一个音节）和"ni"（下一个虚假词的第一个音节）——之间的转换概率只有百分之三十三。除了音节这种连续概率的变化之外，虚假词之间没有什么区分，对于婴儿来说似乎只是在听一串很长的音节。

1. 译者注：无意义的词，只是音节的连缀。

然而在随后的测试中, 这些婴儿能够区分形成虚假词的三音节序列和不形成虚假词的三音节序列, 这表明他们已经掌握了他们所接触的音频的统计学意义特征。显然, 婴儿没有蓄意地去掌握这些统计数据——他们无法告诉研究人员 "do" 后面百分之百地跟随着 "la", 相反, 他们只是暗暗地就能理解这些数据, 当然, 这是成年人也能毫不费力做到的。

使用与上述实验相同原理的音符串代替音节串的研究表明, 音乐学习具有相似的效果。婴儿和成人都能够从一系列音符的简单呈现中掌握一个音符跟随另一个音符的概率。人们对声学事件统计信息进行储存的倾向性似乎支持了这个观点: 人们在没有正式指导的情况下, 仅通过沉浸式学习就能获得音乐和语言的能力。

人们在语言和音乐中最终获得的能力往往是不同的。大多数人都能轻易获得理解和表达语言的能力。然而, 对音乐而言, 大多数人获得了聆听和理解的能力, 但演奏乐器或歌唱这样的能力则需要更专业的指导。这种差异可能不是源于语言和音乐之间本质上的非相似性, 而是源于其普及和运用方面的文化差异。在日常生活中, 尽管大多数婴儿会被邀请与伙伴进行积极的对话, 但很少数的婴儿会被邀请参加定期的音乐互动。有关为什么音乐创造[music-making]能力比说话能力在人群中分布更不稳定的原因, 研究者们持续地进行着调查, 一些人认为归因于文化, 而另一些人认为归因于生理。

音乐的意义

在某种程度上, 语言是由词组成的, 这些词的意义能够在字典中列出。但似乎没有任何类似于查字典的方法可以提供给音乐的分析。与语言比较的诱惑力吸引了一些学者去尝试和寻找这种方法。二十

41

世纪五十年代,音乐学家德里克·库克把音程(两个音高之间的距离)作为音乐意义的原子层级。他煞费苦心地翻阅了大量的声乐作品,鉴定每一个音程倾向使用的词,并且认为这些词汇构成了它们的常规意义。例如,他有个结论是小六度音程表达了"在流动语境下涌动的痛苦"。

然而,常识告诉我们,语言语义学的概念并不能如此直接地转化为音乐的意义。例如,我不会把一段旋律当作是具有特定现实意义的一连串音程来体验。然而,音乐之外的联想确实存在。斯蒂芬·科尔什用脑电图[EEG]证明,音乐片段和口语句子一样容易让人想起目标词。例如,一首教堂赞美诗可以让聆听者想象出"奉献"这个词。

阿肯色大学的研究人员为人们演奏他们之前从未听过的无歌词的管弦乐片段,并要求他们提供在聆听时所想象的任何故事的自由报告。这是一个没有限定的实验任务,有些令人担忧,研究人员预想得到的反应可能会大相径庭和极具主观性。然而正相反,在许多片段中,大多数受访者使用了相同的词汇来描绘他们的故事,这些词汇通常是从电影联想中提取的。例如,在听完李斯特的从未在卡通片中使用过的一个音乐片段之后,大多数人描述了一个碎步疾跑的老鼠的故事,有两个角色互相追逐,一只猫和一只老鼠,或者(更确切地说)是汤姆和杰瑞;在听完十八世纪作曲家泰勒曼的一段相对晦涩的片段之后,百分之八十八的听众在自由构建的叙事性描述中使用了下列暗示盛大事件词汇中的一个:舞厅、舞蹈、庆祝活动、化装舞会或皇家婚礼。

在这项研究中,反应的一致性超出了用于诸如动词时态这样具有特征描述的特定语词范围,一些片段引发了对已经发生的事件的描述,一些片段引发了对即将发生事件的描述。值得注意的是,通常被

认为是相对抽象的音乐,在特定的文化中会即刻引发聆听者的具体联想。广告商可以利用这些关系,设法使他们的产品与特定的曲调或风格相一致,以此尝试唤起商业广告中没能够明确表述的联想。

有关音乐对非音乐实体涵盖意义的研究,尽管有了新的发现,但并不是大多数人在提到音乐意义时都能想到这些语义关系。通常,他们会转而思考音乐如何在他们的生活中获得意义,以及为什么音乐对他们很重要。同一首歌对于一个在听它的时候遇到女朋友的人和一个在听它的时候和女朋友分手的人来说,其意味是非常不同的。伦纳德·科恩的《哈利路亚》(*Hallelujah*)在数十部影视剧中被使用过,而且还在诸如从加拿大官方反对党领袖杰克·莱顿[Jack Layton]的国葬到2016年美国总统大选后《周六夜现场》(*Saturday Night Live*)第一集的诸多公共活动中使用。一首特别的音乐作品可以引发非常广泛的情感共鸣,这取决于聆听者的心境背景和曾经的体验。

43

音乐之所以被理解为交流或者含有意味的一种方式,是因为它能够富有想象力地激活运动系统:可以用足够快的拍子给跑步者增添能量,也可以使聆听者满怀怜悯之心沉浸于大提琴忧伤的独奏旋律之中。音乐聆听并不是把一系列声音直接对应指向某种音乐之外的、真实世界的意义,而常常是富有想象力地融入声音之中,这里的声音首先指的是其本质属性,不是它们所代表的其他概念。人们有时把这种现象描述为一种超越语词、在深切体验之中的交流。

但就像语言一样,即使是这种意义也高度依赖于文化。神经科学家帕特里克·王和他的同事们发现,在印度比哈尔邦农村地区长大的听众很少接触到西方古典音乐,而在伊利诺伊州芝加哥长大的听众很少接触到印度古典音乐,他们不仅表现出对他文化音乐片段的识别记忆力的迅速衰退,而且对音乐的基本情感表达内容的相关反应也存在

显著差异——例如，他们对来自陌生文化音乐中紧张感的感受与本土听众是不一致的；在芝加哥出生、由印度父母抚养长大的、从小就同时接触印度和西方古典音乐的聆听者，对这两种音乐风格的反应是相似的，在记忆测试方面或对紧张感的感受方面没有区别。由此可见，音乐所有的意义都是在心智和文化之间复杂的相互作用中产生的。

音乐与语言的交互作用

有些人有特殊的音乐方面的体验，比如接受过大量的乐器演奏训练；而有些人有特殊的语言方面的体验，比如能流利地说多种语言。鉴于处理语音和音乐的认知系统之间存在重叠，所以一个领域的经验或资质应该可以影响另一个领域的能力。早期的音乐训练可以促进儿童对声音的细心关注，他们会仔细聆听、匹配音高，并重现时间序列。接受早期音乐训练的儿童表现出更准确的频率跟踪反应，这些反应来自脑干细胞，这些细胞的功能就是将声音的信息传递给更高级的处理中心。在儿童时期学习过音乐的成年人，即使是在训练停止几十年后，也仍继续受益于这些高度精确的神经反应。

音乐训练使脑干系统对音高追踪准确性提高，似乎说明音乐训练对阅读能力有所助益。因为阅读能力从根本上取决于对声韵的觉识——对语言的语法理解能力和语言中声音成分的表达能力——通过音乐训练发展起来的高级听觉处理系统可能有助于儿童的阅读学习，或者提高一个人在嘈杂环境中对语音表达理解的能力。然而，大多数对于这一问题的研究，都是将接受过音乐训练的儿童与没有接受过音乐训练的儿童进行比较，而不是根据儿童是否愿意接受音乐训练来随机分组。如果参加音乐课程的儿童一开始就具有较高的听觉处理能力，那么最终对语言方面的益处可能来自于根本的能力差异，而

不是音乐培训。

音乐训练最重要的组成部分之一就是及时引导注意力——用声音相关的信息预测某些事件将何时发生。例如，在二重唱表演过程中，学生可能需要仔细聆听才能把握自己什么时候开始演唱。及时对注意力进行分配的练习是音乐训练可以提高其他领域成就的基础。一项涉及数十名儿童的研究表明，可以通过儿童在幼儿园时重现节奏的能力预测他二年级时的阅读能力。此外，那些最能够与节奏同步的学龄前儿童，在一系列阅读前测[pre-reading tests]中得分最高。音乐训练甚至与成年人优秀的外语学习有关。受过音乐训练的人在听一种不熟悉的声调语言（如中文普通话或泰语）时，对语言音高的编码更加准确，在这类语言中，音高传达的是语义意义，而不仅仅是音调的曲折变化。这些对临床人群也颇有益处，如音乐训练可以提高有阅读障碍（如诵读困难）儿童的技能。

音乐训练对语言加工的影响不仅来源于对音高和时间管控参与度的增强，而且还来源于更普遍的听觉模式参与度的增加。受过音乐训练的人在音乐和语言结构方面都表现出优越的内隐学习能力。从听觉注意力和工作记忆到执行控制（设定和追求目标的能力），他们的执行功能得到了普遍改善，这可能会影响他们掌握新语言的能力。

音乐能力和语言能力之间的关系似乎是双向的。与不使用声调语言的人相比，使用声调语言的人在诸如音高记忆和旋律辨别等各种音乐感知任务上表现得更好，他们还能更有效地追踪音高；能流利地说两种语言的双语者也有同样的表现。

语音和音乐之间的界限

语音和音乐通常表现出不同的计时模式。随着辅音和元音的相

45

继出现，语音中的声音变化频率非常快。而音乐表演中的声音变化频率则较缓慢，并表现出更大的稳定性。每个独立的音符在被下一个音符取代之前会持续不同的时值。此外，音乐往往具有一定程度的时间规律性，这是讲话所不具备的——所以，跟着歌曲拍手通常比跟着演讲容易得多，也更容易为社会所接受。然而，音乐和语音之间的界限是松散而可渗透的，并受到文化所影响。史蒂夫·赖希的弦乐四重奏《不同的火车》[*Different Trains*]中融入了录制的语音片段，用以勾勒旋律的潜在轮廓，并在各个乐器之间轮流奏出；饶舌歌手[Rap artists]们巧妙地利用日常语音中潜在的韵律和节奏，演绎出引人入胜的音乐表演。

　　几个核心特征的相似之处使音乐和语音的界限很容易模糊不清，音乐和语音往往都由独立的片段（音乐中的乐句或语音中的句子）组成，这些片段按层次聚合成更大的结构（音乐中的结构部分或语音中的段落）。在这些片段的末尾，声音的音高往往会下降，速度会减慢。无论音乐还是语音，诸如速度和音高这样的特性往往与类似的表达功能相一致——例如，低沉缓慢的声音往往被解释为悲伤。

　　心理学家戴安娜·多伊奇发现了一个惊人的感知错觉，这个错觉揭示了语音和音乐之间的界限到底有多么稀疏。首先，人们倾听一段完整的口语，然后，他们多次重复聆听这段口语中的一个小片段（比如几个单词）。在这段时间的重复聆听之后，他们再次听到完整的原始口语，大约百分之八十五的人表示，被重复的片段现在以一种戏剧性的方式从其余的口语部分中脱颖而出：它听起来就像是被唱出来的。

　　在语音到歌声的错觉中，声音的顺序没有任何改变。这种变化发生在聆听者的心理认识中。最初听起来像是说出来的片段，在多次重

左侧边码：46、47

"一闪一闪亮晶晶"（歌唱）

"一闪一闪亮晶晶"（讲话）

4.声谱图是一种呈现声音特征的方法。X 轴代表时间。Y 轴代表频率。图像的暗度表示当时在该频率上的声能量值。上面的条形图是一个人唱"一闪一闪,亮晶晶"的声谱图,下面的条形图是同一个人说"一闪一闪,亮晶晶"的声谱图。歌唱版本的频率比口语版本的频率稳定时间更长。

复之后,开始听起来像是唱出来的。在这样的场景中,重复具有一种音乐化的力量。而重复远远不只是可以使语音变得音乐化——循环播放使得随机的音调序列和环境声音片段都听起来更具有音乐性。经过几次重复后,滴水的声音或者铁锹在岩石上拖动时发出的尖锐声音听起来都像是以节奏和音高为呈现目的的音乐表演。

音乐结构往往比语言结构包含更多的重复。例如,流行歌曲中的副歌重复出现很多次,也并没有明显影响到它们在排行榜上的位置。然而,如果你的谈话对象以相似的频率重复自己的话,通常会令人不快。重复性促进了声音的参与性导向——这对语言感知来说可能不

48

太重要,但这是音乐参与的核心因素。经过多次重复聆听之后,聆听者知道接下来会发生什么,并且能够形成预期,甚至跟着一起唱。因此,我们对歌曲(歌词)聆听的实质是将它们与音乐声音共同聆听,而不只是听歌词本身,这特别体现了音乐是将我们带入其中的一种特殊类型的载体。

听完一段语音后,对所用单词的逐字记忆往往很差;相反,对实际传达内容的要点记忆往往会提高。人们的话语有时只是一种对真正感兴趣对象的表达渠道:语义。而音乐体验通常不能用这种方式来概括——它们各自组成的声音成分的细微差别和织体纹理不能因为它们所传达的某些抽象内容而被忽略。

重复可以迫使听众注意他们在已经听过的声音中发现(被忽略的)新成分,增加他们对声音材料本身的接触,并相应地接受语音的音乐化的方面。普通的语音可以通过头韵法、重复、旋律化和节奏化的特殊强调来借用音乐化的潜在优势。这种方式在公开演讲、呼吁和回应布道中被特别频繁地运用。马丁·路德·金的《我有一个梦想》[I Have a Dream]演讲中,通过重复的合唱和充满动力的高潮,促使观众形成共同的信念。这样的演讲可以被认为是通过采用音乐策略加强了参与感,从而实现目标共享。

第四章

实时聆听

音乐是动态展开的，一个音符接着一个音符，一个瞬间接着一个瞬间。一场演出不可能同时被全部接收，聆听者必须面对每一个实时经过的音乐瞬间，运用记忆系统来重现已经过去的音乐事件，运用感知系统来接收当下发生的音乐事件，并运用预测机制来预估接下来可能发生的音乐事件。所有这些系统都会影响每个独立事件发生的时间体验，以及在连续的时间内凝聚成对特定时间的知觉能力，例如乐曲的拍子、节奏、开始或结束。

感知节拍和节奏

音乐中最独特的时间体验之一是节拍——对在持续音乐流动中获得特殊地位的某些时间点的拍子的感觉。起到拍子作用的时间点以大致相等的时间间隔相继出现。有些拍子感觉强，有些拍子感觉弱，经常以强 - 弱（二拍子）或强 - 弱 - 弱（三拍子）的模式相继随行。

听觉线索会对那些可充当拍子的时间点产生印象。例如，一个时间点上的音特别强，而且又以低音为特征，那么这个时间点就很有可能作为一个拍子，特别是在它之前的其他相关时间点也以规律性的时间间隔被同样加重的时候。但仅靠声学特征无法解释对节拍的感知，多种证据指出了人类思维在生成节拍体验中起到的积极作用。

一方面，即使是完全没有声学差异的声音——比如，当司机启动转向信号灯时提示司机的滴答声——也能够进行感知的转变，似乎在强拍和弱拍之间交替，偶尔也会触发头部上下弹动，这意味着司机正沉浸在舞曲的享受中，而不只是试图转弯。这种被称为主观节奏的现象，说明了即使在没有可靠的声学线索的情况下，人们从心理上也能产生节拍。

另一方面，有些段落在节拍度量上是含糊不清的——例如，它们既可以被当做二拍子，也可以被当做三拍子。人们可以通过之前二拍子或三拍子特征的段落，或者仅仅是通过聆听前想象一个二拍子或三拍子来准备听每二拍或每三拍出现的重音。换言之，只要调整思维倾向，人们实际上就可以听到不同的重音模式。

一旦人们开始感知到一个特定的节拍，声学属性的信号就很难使其脱离这个节拍的轨道。例如，当一个节拍已经被牢固建立起来时，在一个重音位置让声音暂停，将导致人们认为这个休止本身就是处于重音位置，而不是节拍发生了改变。即使插入生机勃勃的非拍子规则的重音，也不会致使人们对节拍的感知转而指向这些新的重音；相反，人们会固守原来的节拍模式，并允许新的重音以切分音的形式铿锵发声。切分音在当代流行音乐中无处不在，它是以与基本拍子不同步的方式来强调某一时间点，这种不规则赋予了它们一种特殊的冲击性和舞蹈性。

事实上，在所有音乐的特征中，节拍似乎与身体运动的联系最为密切。神经成像研究显示，运动系统的各个方面会被有拍子的音乐所激活，没有拍子的音乐则做不到。人们普遍认为某些音乐片段能激发人们愉悦的运动欲望。这些被称为"强节律性［high-groove］"片段可以引发人们自发的有节奏的运动，并且，身体动作和音乐时间结构之间能更精确地耦合。

节拍基于层次结构而存在。为了认识这种层次感，我们可以想象一群人跟随着歌唱拍手的情景。这种拍手清楚地表达了一个特定的、人们最容易与之同步的节拍层级。但如果注意力集中，你可以每拍两次手跺一下脚，或每拍四次手点一下头。这些跺脚和点头就表示较高的节拍层级。人们最欣然便捷的拍手频率倾向于每六百毫秒发生一次的拍子层级，计算出来大约为每分钟一百个单位拍［bpm］，这是衡量音乐速度［temp or speed］的常用单位。许多乐曲的速度在每分钟六十到一百二十拍之间。这一首选范围与人们典型的走路、正常的心跳以及母乳喂养时新生儿的吮吸速度相匹配。

人们与这些层次的时间组织进行预测性互动，积极预期着未来时间点要发生的事件。当人们被要求随着节拍器的滴答声一起敲击时，他们的表现非常准确（在更丰富的音乐语境中更是如此），但他们并没有与滴答声精确同步，而是提前二十到六十毫秒敲击。聆听者进行预期加工处理时，会将他们的注意力集中到他们所预期的音乐事件发生的时间点上。当连续呈现几个时间间隔而不是单独呈现一个时，他们能更准确地记录速度变化并判断持续时间，因为这种序列呈现能够使他们形成预测。音乐建立的时间模式越清晰，就越容易确立推进模式并形成特定的期待。

节拍感知是一种将注意力引导到特定时间点的方法，证明此观点

的最有力的证据就是，研究发现，当音高变化发生在强拍时，人们更容易察觉到。据推测，这种感知的优势是逐渐增加的，因为人们在预期的拍子发生之前就把注意力集中在它们上面了。我们可以将这一逻辑颠倒过来，认为实际上是这种预期定义了节拍重音，拍子是人们分配特定预期焦点的时间点。这个观点对表演者具有实际的影响——这表明，只要他们把强拍上的音符演奏正确，也许就可以在一个复杂的部分中蒙混过关。这一观点还具有进一步的哲学意义，它阐明了音乐可能是使大群体取得时间取向同步的方法，这有助于人们在公共音乐会上建立亲密感和交流感。

感知范围限定了我们实时聆听音乐的方式。当单独的一个音乐事件发生的时间小于一百毫秒（即它们以超过每秒十个音符的速度相继出现）时，它们往往被视为由连续的声音组成的一个整体，而不是一系列独立的声音，或一系列长度和数量不确定的音乐事件。但当单独一个音乐事件超过一千五百毫秒时，就很难维持它们之间的节奏关系——它们看起来更像是缺乏节奏关联的孤立事件。因此，许多音乐事件都是在一百到一千五百毫秒之间这个最佳时间间隔点中发生的。

然而，作曲家可以有意利用这些限制进行玩耍式的创作。二十世纪的艺术家康伦·南卡罗为自动弹奏钢琴 [player piano] 创作了一首叫《卡农 X》[Canon X] 的曲子，其中一个声部以每秒四个音符的合理速率开始，另一个声部以每秒三十九个音符不太合理的速率开始。在弹奏过程中，快的声部逐渐变慢，慢的声部逐渐加速，最终达到每秒一百二十个音符的速度——这是人类的手指不可能执行的速度，但对于自动弹奏钢琴的机械化能力来说没有任何问题。

人们通常都很清楚地知道他们正在听的音乐是快还是慢。这种毫不费力的感知不仅源于每分钟发生的节拍数，而且源于每拍发生的

音乐事件数。人生各阶段的身体运动体验也会影响对速度的判断。儿童比成人更喜欢快的节奏。从成年到老年，节奏偏好会逐渐变慢。

除了对节拍和速度的感知，对节奏的感知也是音乐时间维度上最重要的方面。众所周知，节奏是很难定义的，节奏感知涉及对音乐事件以怎样或短或长的持续时间相互关联，以及它们是如何在节拍框架中展开的。各音乐事件起始时间之间的关系对节奏的影响要大于其他属性（例如，音乐事件持续的时间）。对于持续时间在一百到一千五百毫秒范围内的音乐事件，其发生的先后顺序——哪个在哪个之前，哪个在哪个之后——对于感知来说，就像音乐事件起始时间之间的关系一样至关重要。要了解这些特征的重要性，请想象一首熟悉的曲子，比如《生日快乐》[*Happy Birthday*]。打乱音符的时间顺序会使曲调无法辨认。将音符起始时间的间隔标准化[1]也会形成同样的效果——这样一来节奏就被消减了，演唱"you"的音符持续时间就不超过"hap-py"了。

决定一首乐曲节奏感的不仅仅是音乐事件的顺序或事件起始点之间的时间间隔，同样重要的是，这些时值是如何与基本节拍相对应的。例如，时值较长的音符通常落在强拍，时值较短的音符通常落在弱拍；而翻转这种模式则会产生独特的节奏力量。单个的音乐事件可以整合成更大的事件组：乐节、乐句、乐段和乐曲。这些组合不一定要整齐地充满每个节拍单位。它们可能从弱拍开始，也可以在强拍之前弱起进入到它。它们的结束可能是节拍重音上的强奏，也可以是在弱拍上逐渐淡出。音乐事件或组合与基本节拍的位置相对应，使节奏充满了生机和活力。

1. 译者注："音符起始时间的间隔标准化"，即把每个音符处理成等长时值。

瞬时出现的旋律和声部

　　尽管心理学家从语言研究中借鉴了许多模型来解释音乐，但他们仍依靠对视觉感知的研究方法去解释音乐组合是如何从音乐事件的序列中生成的。根据二十世纪早期格式塔心理学的理论，当物体彼此接近、相似或似乎遵循相同结构路径时，人们倾向了将它们组合在一起。例如，一行圆点中间被一个大的间隙隔开，往往会被视作两组；一行圆点前半部分是白色，后半部分是黑色，也往往会被视为两组；视觉范围中充满了移动点，其中一半向上移动，一半向下移动，也往往被认为是一个向上、一个向下的两个集合单位。

　　这些原理有助于解释较大音乐组织形式感知的形成，比如在时间序列中出现的单个音符构成的脱颖而出的旋律。一系列音符之间由一个休止的间隙分开，往往会将休止停顿的前、后分成两个不同的片段。一系列级进上行的音符比一系列随意跳进的音符更容易被听成是一个统一的整体。心理学家艾伯特·布莱格曼［Albert Bregman］运用这些见解来帮助解释听觉场景分析的问题：人们如何将他们的音景分解成各个组成部分，如分辨出房间里滴水的声音、地板吱吱作响的声音，或分辨出交响乐中的小提琴旋律或打击乐的节奏。探讨心理声学机制有助于阐明这个需要首先解决的问题。

　　声音——例如父母的声音或录制的笛声——从一个原始的声源通过震动的空气柱传到人耳。这些震动呈现的是一个空间内所有声源结合后的活动状态。它们并不是一股气流承载着人声，一股气流承载着笛声，另一股气流承载着空调的嗡嗡声，而是各个声源的震动在空气柱的复合运动中全部混合在一起传达至耳膜。耳膜的这些震动将能量传递给中耳中的听小骨，进而拨动耳蜗内的淋巴液——耳蜗是

一个卷曲的结构, 基底膜沿着它被拉伸开来。

基底膜的不同部分会根据特定的频率选择对应的震动。这种震动会搅动毛细胞, 使听觉神经产生电脉冲, 触发信号链, 最终引起大脑皮层高级处理中心的神经活跃, 从而感知到声音。

因此, 进入耳朵的信号只包含一个单一的声波, 它呈现的是人声、笛子和空调产生的所有频率的总和, 而最终听觉感知到的内容包含了三种不同的声音流。听觉场景分析解决的问题是, 耳朵如何在缺乏分离的物理信号的情况下毫不费力地区分单独的声音流。正如格式塔心理学家使用圆点图像来说明知觉原则对分组的影响一样, 布雷格曼也使用录音来证明相似的原则如何影响对不同声音流的划分。

例如, 布莱格曼指出, 高音和低音交替出现, 如果以中等速度播放, 听起来就是一个来回跳进的声部; 但如果以非常快的速度播放, 就会变成截然不同的两个声部——一个由高音组成, 另一个由低音组成。此外, 所有的音符同属于一个声部时的节奏模式, 我们对它的感知印象会在它们分成两个声部时消失殆尽。

当声部分流时, 人们就会失去对高低音符交替产生的节奏关系的敏感性, 转而关注每个独立声部的节奏关系。改变某些独立音符的音色——比如一些声音是木管乐器音色较柔细, 而另一些为铜管乐器音色较响亮——也可以感知到两个分离的声音流, 每种音色形成一个音流。

通过大量的此类论证, 布莱格曼揭示了人们运用诸如接近律(在音高或时间方面)和相似律(例如在音色方面)等格式塔原理, 将听觉场景分成多个独立的声音流。他对此的理论性推断是: 这些对听觉场景分析的优化算法源于进化压力——这些基本法则要花足够长的时间来积累形成以获得优势; 因为现代人类的祖先必须快速地对声音

56

场景进行分析,以确定是否有来自捕食者的巨大噪音。

早在科学家对这些奇妙非凡的感知过程进行研究之前,作曲家就利用它们来创作音乐了。十八世纪早期的作曲家如巴赫、亨德尔和维瓦尔第就通过在他们的作品中竭力运用令人眼花缭乱的技巧来彰显巴洛克式的审美观念。在像小提琴这样的独奏乐器作品中,通常同时只能演奏一个旋律,那华丽的旋律线条的表现力似乎是有限的。但是这些作曲家出色地利用了听觉场景分析的操作特性,使其听起来就好像从一件单声乐器中流动出了多个声部。例如,他们会在快速经过段中插入孤立的高音,从而避免其与中音区声部混为一谈。这样一来,被插入的高音往往会被组合在一起作为二声部与中音区的第一声

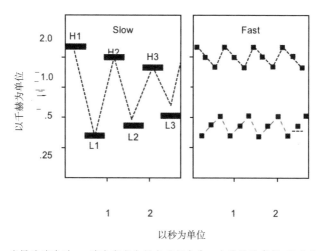

当慢速演奏时,一连串高音和低音听起来像一个跳跃的声部,但当快速演奏时,它会分成两个声音流,一个由高音组成,一个由低音组成。

部形成对位，而不会是所有的音符都混合在一起。巴赫《B小调小提琴组曲》[*BWV 1002*]的第四乐章"阿勒曼德"的开头就很好地展示了这一技巧。

东非木琴音乐通过在二重奏表演中操控高音和低音的顺序来达到同样令人印象深刻的效果。由于这些音符在连贯的单声部和分离的多声部之间来回游移，使得这两个表演者只是分别演奏自己简单的节奏，就可以产生错综复杂的节奏效果。

和节拍一样，音乐分组也发生在许多等级层次上。几个音符可以组合成不同的片段，几个小节组成一个乐句，几个乐句组成一个乐段，等等。人们对这些组合的感知理解能力，会因其所依赖的记忆系统而异。因为听觉感觉记忆不超过五秒，所以人们很难直接体验到超出这个时间尺度的节奏关系。诸如曲式这样更大规模的时间关系，往往较少通过感官，而更多以认知的方式被理解。

为了阐明这一区别，请试想一下你在最喜欢的歌里的节奏聆听方式——在多个地方反复出现的吸引人的短小片段与整个副歌再现时的节奏聆听方式是有区别的。这个时长不超过五秒的短小片段，由一系列长短不一的音乐事件组成，理解它们之间的节奏关系所需要运用的感觉要多于思维。而另一方面，这首歌的完整曲式跨度历时大约三分钟，可能是由主歌和副歌交替而成的。尽管我们有可能回想一首歌，并对副歌与其周边音乐材料的时间关系有所了解，但是要理解各部分持续时间之间的关系，感觉系统不再适用，更多的是依赖于外显记忆、认知和听觉想象（回想并试图重听你之前听到的内容）。

发生在一首乐曲开始时的音乐事件在多大程度上影响了听众在接近尾声时体验音乐事件的方式，这是一个存在争议的问题。一方面，一首古典音乐聆听两遍以后，受过和没有受过音乐训练的人都能

58

够大致辨别出各个独立片段是来自开头、中间还是结尾; 而另一方面, 在听过贝多芬的奏鸣曲之后, 即便是大学音乐专业的学生也无法回忆起乐曲的呈示部 (第一大部分) 是否被重复过。也就是说, 他们根本不知道这整个部分是听过一遍还是两遍。此外, 当奏鸣曲在最后两个结束和弦之前暂停时, 学生们预测它还会再持续一到两分钟。在没有标志性的双和弦终止式的情况下, 任何时间比例或曲式结构等都不能表明这首曲子已经到达了它的最后时刻。音乐专业学生学习了很多关于奏鸣曲形式的显性知识 (即此类作品中通常运用的特定音乐事件序列), 这些知识可能会让他们意识到乐章即将结束, 但他们似乎并不能将这种概念性知识与听觉感官体验结合起来。

诸如此类的发现使得哲学家杰罗尔德·列文森认为音乐感知取决于当下的注意力集中性 (即对刚刚出现的音符如何引导至即将出现的音符的感官意识), 而不是对更大规模曲式形式的明确意识。尽管这一观点可能在对大的时间范围的认识中, 夸大了小的时间范围的感官意识的重要性, 但它对强调高层次结构的音乐理论传统提供了有益的纠正, 因为这些理论有时会把吸引听众的转瞬即逝的音乐活力排除殆尽。从心理学的角度来看, 这表明在音乐音响进程中, 概念性知识的思考和实时聆听行为之间的关系是一个值得进一步研究的重要课题。

如果人们对音乐时间感知的观念在最高层次上是含糊的, 那么在最低层次上也是一样。虽然任何学习过西方记谱节奏法的人都知道二分音符的时值是四分音符的两倍, 但除了电脑之外没有人会这样精确演奏。人类表演者使用富有表现力的时间表达, 他们通过将音符缩短或延长几十毫秒, 以获得富有表现力的效果。即使要求演奏者在没有任何表现力效果的情况下直接演奏, 演奏者也无法达到乐谱所指示

的准确整数比例。听众能够检测出大约二十至五十毫秒范围的表现性变化处理，而这种量级的微计时的微妙差异，形成了让观众潸然泪下的表演和让他们无动于衷的表演之间的区别。

两个时值之间的实际关系是连续的——一个时值可以比下一个稍长一点，或者只长稍微一点点，等等。至少经过二十至五十毫秒的变化，听众可以听到这些富有表现力的细微差别。但是，当涉及聆听节奏关系时，类别知觉就会介入，将它们的关系整合到熟悉的小整数比例中，例如 1:2 或 1:3。两个音符之间所有可能的时值关系往往被认为是这些小整数比例准确与否的表现形式。当第一个音符的时值是下一个音符的 2.2 倍时，会感觉像是一个 2:1 比例的富有表现性的拉伸，而不是精确的 2.2:1 的比例。当听众被要求用手拍出他们刚刚听到的时值时，他们又会倾向于将它们纠正回这些意识到的小整数比例类别。

早期接触的声学环境——我们小时候听的音乐——很可能形成了这些定义类别。援引一个语言学的类比例子，"r" 音和 "l" 音之间的连续体对于接触英语的婴儿来说会分成两个单独的类别，但是对于接触日语的婴儿来说却合并成了一个类别，因为 "r" 和 "l" 两个独立的音素在日语中是不存在的。与此类似，事实上许多西方音乐都使用小整数时值比例（例如，一个音符的长度是另一个音符的两倍或三倍），这很可能促使我们的听觉倾向于将复杂的节奏视为这些简单类别的不同实例。

节奏模式本身包含了它们从中产生的更广泛的声音文化的痕迹。有些语言，比如英语，采用重音计时，这导致了各个独立音节时值的较大变化。其他语言，如法语，则采用音节计时，因此音节持续时间的连续性更加一致。事实证明，来自英国和法国的音乐主题都带

60

有它们所处的语言环境的标志：在连续进行的音符之间，英国音乐主题包含更多的时值变化，而法国音乐主题中的音符时值更加一致。

音乐聆听中的动作与感知

人类的动作与音乐同步的方式不仅可以通过观察拍手、跺脚等敲打的方式来研究，还可以通过运动捕捉技术来追踪包括舞蹈在内的更复杂的音乐动作模式。这些研究表明，节拍层次中的不同级别通常由身体不同部位的同步运动模式所反映，较深层次的、拍子之间间隔时值较长的，由躯干运动来表达；而更表层的、拍子之间间隔时值较短的，则由肢体运动来表达。然而，这些节拍层次的表现并不同样显著，脑电图研究表明，听众即使没有注意所听的音乐，也能记录节奏，并对拍子有基本的感觉；但是要领会更深的节拍层次则需要持续的注意力，表达这些更深层次节拍的动作，可能会引起人们对音乐中定义它们的成分进行关注。事实上，针对我们最年轻的被试人群的研究表明，运动模式会影响听觉感知。

杰西卡·菲利普斯-西尔弗［Jessica Phillips-Silver］和劳雷尔·特雷纳［Laurel Trainor］给七个月的婴儿播放一种可以被听成二拍子（每两拍一个重音），也可以被听成三拍子（每三拍一个重音）的模糊节奏。他们将这一节奏重复播放两分钟，同时让婴儿每两拍或三拍弹跳一次，所有婴儿都获得了同样的听觉节奏，但他们通过动作而不是声音所体验的动觉重音，分别暗指二拍子或三拍子。之后，婴儿表现出对一个带有听觉重音的新版本节奏的偏好，与之前通过动作建立的模式相匹配：每两拍跳一次的婴儿更喜欢每两拍有一个听觉重音的节奏，而每三拍跳一次的婴儿更喜欢每三拍有一个听觉重音的节奏。他们显然很轻松地将运动中的时间模式信息转化为音乐中的时间模式

61

信息。随后的研究表明，当成年人听到一个模糊节奏时会以弯曲膝盖的动作相附和，这是因为当他把新的听觉重音与其之前动作建立的时间模式相匹配时，他确认了这个新版本的节奏与之前他听到过的那种模式更相似。运动系统和听觉系统的紧密联系在发育早期就开始了，并持续贯穿整个生命周期。

节奏激活了许多传统上认为是以运动为特征的大脑区域：辅助运动区、运动前皮层、小脑和基底神经节。关于这些区域在听音乐时如何相互交流的研究表明，节拍（拍子的存在形式）增强了听觉和运动区域之间的连通性。然而，仅仅通过视觉看到一种拍子，例如一个闪光灯，并不能引起运动系统如此迅速、准确地映射。事实上，与声音呈现的节奏相比，人们跟随视觉节奏敲击的准确性要低一些。

世界各地的许多音乐体验都是富有积极性和参与性的，但即使是像西方古典音乐这样要求安静聆听的传统种类，也能引发想象运动的深刻体验。这种感觉运动的同步参与在音乐的社会性中起到了至关重要的作用，它带来了与他人一起实时运动的重大影响。例如，人们在约会时动作的同步程度可以预测他们对接下来的这晚约会评价的肯定程度。与不参与同步行为的相比，参与诸如唱歌、敲击或走路等同步行为的成年人更可能在事后相互合作，并认为他们的同伴更讨人喜欢。在实验室环境中，与彼此不同步相比，如果人们与同伴同步唱歌或轻敲，他们合作得会更好，会更喜欢彼此。十四个月大蹒跚学步的幼儿，在与实验者同步弹跳后，比在不同步弹跳时更有可能无私地帮助实验者。

音乐节拍为人们在时间上的同步定向提供了一种支撑材料，它不仅可以支持你与单个伙伴同步，还可以支持你与一大群人同步。音乐能够培养与陌生人深度同步的感觉，这是愉悦的一个重要来源。由同

62

步时间取向产生的社会联系，被认为是使音乐作为有用的治疗工具的因素之一，甚至是推动人类音乐能力进化的优势之一。许多宗教利用音乐的力量来创造这些强大的状态，有些甚至将这种体验扩展至迷幻状态和其他种类的延伸意识。音乐时间模式，以无数公开和微妙的方式产生于社会体验，也反过来构建了新的社会类型。

第五章

音乐表演心理学

在当代西方音乐文化中，表演者扮演着一个特殊的角色。流行歌曲的乐迷们会大声喊出他们最喜爱的歌手的名字，而不是词曲作者的名字。专业的管弦乐团往往会年复一年地排练相同的核心曲目，并且他们通过突出明星客座表演者来推销自己的音乐作品。两位吉他手演奏相同的音符，一位使听众感到无聊，另一位却可以使听众手舞足蹈。音乐表演心理学试图解释这种表现力。由于两个人演奏相同的音符时听众会产生明显不同的反应，因此我们可以很清楚地看到，乐谱显然不能胜任音乐传播交流中的一些最关键的维度。那么这些维度的内容是什么呢？怎样才能获得顶尖表演者所拥有的操纵它们的专业技能呢？听众是如何感知和回应它们的呢？

表演中的表现力

对于表演者来说，他们可以操纵的内容包括：时值——通过拉伸

和紧缩某些音,以避免乐谱指示时值之间的精确整数比率;力度——与力度标记中的强[forte]或弱[piano]相比,以更微妙的、更渐进的方式使某些音符更响亮而其他音符更柔和;运音法——改变某些单个音符的起音与落音方式,瞬间开始并轻松融入,骤然停止并让其他音渐渐淡出;速度——更快或更慢地表演一首乐曲或一个片段;音准——把乐谱所示音高在一定范围内进行微妙的升高或降低(比如演奏 c 音时,将它稍微地升高或降低),或在准确音高的基础上滑高或滑低;音色——演奏得更为明亮或暗淡,抑或用其他的方式改变音符或乐段的音质。

其中一些变化,似乎是在音乐结构中的特定时刻,以一种系统性的、近乎规则导向的方式发生的。例如,世界各地的表演者通常都会在乐句的边界处放慢速度,放慢的程度与乐句所处的层次等级的重要性成比例(若是乐段的结束则会放慢少一些,若是整首乐曲的结束则会放慢多一些)。这种做法在日常对话中也会出现类似的倾向。人们倾向于在话语结束时放缓语速,这与该话语所处边界等级的重要性成比例(若是个人想法的结束就会放慢得少一些,若是特定主题的长时交流结束则会放慢得多一些)。这些表演倾向是对人们的感知层面产生影响的,同样的减速模式,可以在乐句的不同时刻插入,在大多数地方是相当明显的,但在乐句的边界处是无法察觉的。事实上,表演者如此有规律地放慢速度,使得这种模式几乎难以被察觉。

在节拍结构中,也会出现类似的规则导向性的更改类型。表演者往往会将强拍上的音符弹奏得更响亮,且保持时间更长。规则导向性的变化也会在音乐的调性结构(响应中心音或主音的控制下组织各个独立音高的方式)中体现,当一个不稳定音要上行解决时,表演者倾向于把它的音高升高(演奏得稍微高一点);但当一个不稳定音要

64

下行解决时,表演者则倾向把它的音高降低(演奏得稍微低一点)。其他表现性弹性变化处理[1][inflection]标志着音乐分组的边界,表演者通常会在新的部分开始时改变力度或音色,从而进一步划定边界。他们还往往推迟新结构部分第一个音符的开始,从而延长了上一组结束与新一组开始的间隔。

这些规则可以在计算机系统中实施,以帮助机械演奏的音乐听起来不那么令人讨厌。但是,尽管机械系统已尽其所能,事实证明,对于人类在诸如大提琴这样的乐器演奏上展现的表现性是难以达到的。尽管二十世纪中叶,人们在计算机音乐技术上的大量投资,是为了取代行将就木的人类演奏者,但仍然没有可以与马友友[Yo-Yo Ma]的演奏相提并论的"深蓝科技"装备。

某种程度上,反映表现力变化的数值,并不能直接归因于对音乐结构规则导向的反应。毕竟,如果有可能融入音乐结构因素并生产出大量理想的演奏,那么世界各地就不再需要生动而多样化的专业大提琴家和团体了。我们是不是可以仅仅把一首作品交给马友友或是他的电脑替身,然后把他的表演录制下来就够了?但是人们更渴望同一作品的不同表演,比如我们欣赏《巴赫大提琴组曲》[Bach Cello Suite],某天欣赏马友友的演奏,另一天又去欣赏艾丽莎·韦勒斯坦[Alisa Weilerstein]或巴勃罗·卡萨尔斯[Pablo Casals]的演奏。

心理学家布鲁诺·雷普[Bruno Repp]试图测量不同表演者的表现性变化形式。他将二十四位享誉国际的专业钢琴家和十位尚未进入国际表演圈的钢琴学生所演奏的同一部钢琴作品进行了比较。与

1. 译者注:"inflection"意指表演者为加强表现性而对乐谱中的音符所做的时值、力度、音色等方面的细微偏离处理,统一译为"弹性变化处理"。

专业人士所做的表现性变化相比,学生们在时值和力度上的变化彼此更为相似。当对所有演奏的时值和力度变化进行平均以产生一个假设的典型演奏时,事实上,最受赞誉的钢琴巨星所做的表现性变化,其实是那些与平均值相比差异最为明显的部分。一种导致学生表演的一致性与专业表演的多变性的驱动力可能是出于各自的利益目的。学生们试图证明,他们能够熟练精确地实施传统常规的诠释,足以被视为专业演奏家;而专业演奏家则试图从众多演奏相同曲目的专业人士中脱颖而出。一个不那么刻薄的解释认为,有名望的艺术家之所以出名,恰恰是因为他们利用了这种非显现的音乐结构层次和非显现的音乐交流渠道。

后续的研究表明,听者对表演的偏好只有一小部分(低至百分之十)可以归因于时值和力度方面的表现性差异。这是一个批判性的见解,因为它表明在音乐演奏心理学研究中测量的维度可能是不正确的。一个简单的思维想象实验强化了这种假设。设想一下,由一位著名女中音歌唱家演唱的一个音符,或者由一位著名的小提琴家在斯特拉迪瓦里斯[Stradivarius]小提琴上演奏的一个音符,这一单一的音符不足以形成时值和力度上的模式,但由于人们基础性的审美反应,通常还是会认为它们具有扣人心弦的表现力。

另一方面,声音信号中其他更难测量的部分,例如音色(一位演奏者可以从乐器中汲取的独特的声音品质)可能会比当前的研究内容表明的作用更大。为了更好地理解"音色"一词所指的是声音什么方面的性质,我们不妨想一下,如果汤姆·韦茨[Tom Waits]和布莱恩·威尔逊[Brian Wilson]演唱相同的音高,听起来会有多大的不同;韦茨的声音听起来低沉而沙哑,但威尔逊的声音却圆润而纯净。表演者可以使用不同的技巧,从他们的乐器中演奏出更像韦茨的低沉沙哑

或更像威尔逊的圆润纯净的音色。通过音色操作而取得的强大效果，实际上代表了音乐实践中所提出的科学尚无法解决的有关人类交流的众多问题之一。

表演者所使用的表达工具通常依赖于对声音非常精巧、微妙的专家水平的技巧，如将一个音的起始向前或向后移动几十毫秒，或将一个音符演奏得比另 个音符稍响一点点。这种精确控制声音的能力使人们难以置信。然而，大量研究表明，这些变化是有意为之的。即使是相隔数月或数年，同一位器乐演奏者演奏的同一首曲目，也能表现出极为一致的表现性弹性变化处理模式。

正如作曲家设法对"期待"进行编排设计，以引导听众形成对特定延续进行的期待，然后却偏离这个期待，转向与其不同的、引起紧张而富有表现力的内容。同样，表演者也试图调动其力量来增强这种对期待的操控。例如，一位表演者可能会将一个意想不到的音符延迟开始，或者微妙地改变其音色。这种富有表现力的变化且令人信服的

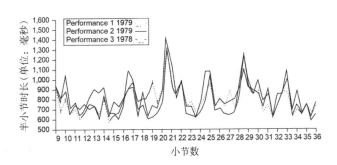

6.这些线条显示了同一位钢琴家在三场不同表演中演奏的《肖邦练习曲》[Chopin étude]片段的速度波动。事实上，它们相互之间是如此相似，表明这种细微时间的表现性变化是有意设计的。

演奏,取决于表演者对音乐结构的直觉,以及他或她在相关音乐风格中的经验。多年沉浸于某一音乐风格的人会与新接触这种风格的人产生不同的期望。因此,表演者如果明确地加强某一种期望,可能会更有说服力地吸引某一种特定类型的听众。通过这种方式,理解富有表现性的表演,更多的是要理解听众体验和表演者决策之间的动态相互作用,而不是理解表演者与乐谱(作品的注释版本)之间的关系。

尽管许多研究是从心理学的角度来探讨表演的表现力,但其中大部分与西方古典音乐有关。这些交流策略在不同文化中的共享程度很大程度上是未知的。当音乐的传承是通过口传心授的形式而不是记谱形式时,就很难对表演者所做的细微变化进行概念化和检验,因为乐谱不存在就无法对演奏所做的弹性改变进行比较。有时,在一种音乐风格中被视为表现性弹性变化处理的演奏选择(例如,改变音准,使 C 音略高或略低),在另一种风格中可能作为完全不同的功能种类(例如,在一些传统的印度音乐中,西方音乐中演奏 C 音的音高范围会被划分为几个不同的类别)。同样,时值的类别划分也会因文化不同而各异。对于熟悉西方传统音乐均衡节拍的听众来说,由一个稍长的音符与一个紧随其后的稍短音符所组成的连续时值比例,可能会被理解为两个两拍的音符,其中,第一个音符被富有表现性地持续了。然而,对于熟悉巴尔干传统音乐不均衡节拍的听众来说,它可能会理解为是一个三拍的音符,后面紧接着是一个两拍的音符。

体验表演

在研究听众对表演者弹性变化处理反应的一种模型中,表演者被要求多次演奏同一条旋律,且每次传达不同的情绪。然后让人们听这些录音,并尝试使表演与预期的情绪相匹配。像这样的实验通常表

明, 表演者对诸如时值、力度和发音等维度的处理, 能够可靠地传达
诸如幸福、悲伤或愤怒之类的基本情绪。在音乐中用以传达情绪的
表现工具与语言情绪的习惯是一致的: 愤怒地演奏一个乐段, 就像
愤怒地说话一样, 往往更快、更响, 并且使用更尖锐、更生硬的起音方
式。然而, 这类研究因其对基本情绪类别的依赖而受到限制, 人们珍
视音乐, 通常是因为它具有传递更为复杂、微妙、难以表述、富有表现
力的状态。

69

　　研究人员还使用电生理测量方法评估听众对富有表现力的表演
的反应, 检验表演者弹性变化处理对听众的诸如心率和皮肤电导反应
(唤醒的迹象) 等现象的影响。然而, 最常见的情况是, 研究人员只是
直接询问听众对表演的体验。例如, 当呈现在时值与力度方面接近或
远离平均值的富有表现力的表演时, 听众会认为平均值的表演质量更
高, 但他们会认为不那么平均的表演更具个性化。其他研究也显示,
听众感到愉悦的表演与感到有趣的表演之间存在类似的脱节。表演
的平均值和其被感知为高品质之间的联系, 与其他领域对审美偏好的
研究结论是一致的, 例如, 当对多个人的面孔进行平均以形成合成图
像时, 越多个面孔进行平均的合成结果 (这些面孔更接近大规模人群
的真实平均面孔), 人们认为越漂亮。表演者的演奏弹性变化处理也
会影响听众对音乐结构的理解, 使听众相信自己听到了不同的节拍、
乐句边界和高潮。

　　但是, 对听觉信号的操纵并不是表演者与听众交流的唯一方
式。大量研究表明, 视觉形态中的信息——特别是表演者演奏时的动
作——不仅对表演者演奏的整体评估有很大影响, 而且对听众实际听
到的声音也有很大的影响。听觉区域和视觉区域之间的紧密耦合也
是语音感知的特点。麦格克效应 [McGurk effect] 指的是一种感知错

70

觉,例如将某人说"ba-ba-ba"的音频录音叠加在某人说"ga-ga-ga"的嘴唇动作视频上,观看这个视频的人往往会听到一个介于二者之间的音节,如"da-da-da";一旦他们闭上眼睛,就立刻会听到那个正确的"ba-ba-ba"的音节。即使知道这是错觉的人,在观看视频时也倾向于听到的是"da-da-da"的音节声音,这表明视觉和听觉信息在意识控制之外会自动整合。真可谓一个人的所见可以从根本上塑造他的所闻。

大量示例说明了视觉形态在音乐体验中的重要性。一项研究表明,人们可以通过观看无声的表演视频准确预测音乐比赛的获胜者,而只听他们的录音则做不到。同样一个音符的起始,被听为具有怎样程度的突强性,取决于它是伴随着拨弦奏出的视频(通常奏出突强音响的姿态)还是用弓拉奏的视频(通常奏出平缓变化音响的姿态)。同样的音程(两个音高之间的距离)可以听起来更小或更大,这取决于伴随着观看的视频中演唱者动作的幅度是小还是大。事实上,即使是在音频被静音、听不到任何声音的情况下,人们依然很擅长从唱歌的视频图像中判断音程的大小。

在 MTV 上观看音乐视频或近距离观看过极具感染力的现场表演的人们都知道,这些跨模态效应[cross-modal effects]远远超出了对起始音时间和音程大小的判断,已延展到音乐表现力的特征展现中。心理学家威廉·汤普森[William Thompson]和弗兰克·鲁索[Frank Russo]的研究表明,人们观看 B. B. 金的布鲁斯表演时,当视频中他对一个不协和声音(音符相互冲突或彼此不和谐)的演奏进行突出强调时(例如,眯着眼睛并大幅度摇晃身体),与更中性的面部表情相比,人们认为这个不协和声音更不协和。对不协和声音的感知,本质上有助于对音乐感情的反应。学者们试图用人耳的结构和基本的心理声学原理来解释这些现象,但是研究表明,即使是像抬起眉毛或放

下眉毛之类的动作也可以对感知发挥作用。

当人们被要求对音乐音程的表现性特征进行评分时，大三度[如歌曲"Kumbaya"（一首黑人灵歌，意为"Come by Here"，到这里来。）开头的音程]通常被评为是最快乐的音程之一，而小三度（如歌曲《绿袖子》开头的音程）被评为是最悲伤的音程之一，尽管它们之间只相差半音。但是，当人们把两个音程演唱的音频和视频交换了以后，人们会体验到这些声音似乎传达了不同程度的情感。当歌手在演唱大三度的时候，往往会抬起眉毛，睁大眼睛，张开嘴巴，露出淡淡的微笑。当人们在视频中看到某人在唱大三度的音程，而同时在音频中听到小三度的声音时，他们会认为声音本身更快乐。

音乐学家简·戴维森[Jane Davidson]利用动作跟踪技术来捕捉小提琴手演奏时富有表现性和毫无情感色彩时的动作，试图尽可能少地传达表现力。在观察光点显示的运动时，比在实际聆听声音时，听者对表演者表达意图（无论表演者的演奏是否具有表现力）的判断更准确，这表明就音乐表现力而言，有时视觉比听觉更容易轻松理解。其他涉及单簧管演奏家的研究表明，将极富表现力的表演视频与毫无情感色彩的演奏音频叠加在一起，可以让听众相信这种声音本身就充满了情感性的交流。与在 ipod 上听音乐会相比，现场音乐会丰富且多维的环境可能为听众提供更多参与体验的途径。

视觉信息并不是影响表演评估的唯一一种非听觉方面的体验。人们是否事先阅读过一段关于音乐片段的描述，也会影响他们对该音乐的享受程度。此外，当呈现同一部作品的两次表演时，人们会更喜欢第二个，因为当某部作品是人们以前听过的时候，他们可以更有效地对其进行处理。他们往往错误地把这种认知流利度的提高归因于音乐本身的某些积极性特征，从而导致了第二个表演获得更高的愉悦

72

等级。如果告知听众这是由两个不同的表演者演奏的,即使两个表演在声音上是相同的,人们通常也会声称它们听起来是截然不同的,并且支持第二位演奏者的人会更多。

如果被告知表演者是世界著名的专业钢琴家而不是音乐学院的学生,那么人们也会更喜欢这个人的表演。如果告诉听众他们将听到专业人士的演奏,那么将会激活听众大脑中的奖励回路,该回路的激活可以在该音乐片段的整个过程中持续存在。要克服在音乐片段描述过程中所带来的偏好(例如,选择更喜欢被标记为来自学生的表演),需要启用专门执行控制的大脑区域。这些发现与其他领域的信息质量影响的研究结果相类似,例如,实验表明,葡萄酒标签上的价格越高,人们会越喜欢。音乐表演存在于一个复杂的、多维的社会文化背景中,音乐心理学的研究已多次证明,聆听并不是要对单个声学事件作出可预测的反应,而是要利用人类的各种感官能力获得丰富的、有意义的体验。表演者在这个相互关系中至关重要,不仅在于他们对声音所做的紧缩和拉伸的表演方式,还在于他们在表演空间的行动方式和与听众建立联系的方式。

音乐表演机制

一首钢琴曲的演奏可能需要以精确的节奏顺序演奏数千个音符,演奏的响度和手与手之间的同步性等属性都受到严格控制,有时速度超过每秒十个音符,而错误率低于百分之三。这似乎太令人震惊了。且同样令人震惊的是,从另一个角度来看,没有接受过正规音乐训练的儿童能够凭记忆演唱出熟悉的歌曲,且在几分钟的时间里将音符按照正确的顺序、正确的音高唱来。这两项技能都需要精确的记忆表征和精细的运动控制。

通过使用运动捕捉技术来跟踪手指运动，或者通过在经过数字化增强的乐器上记录表演，来捕捉按键和其他表演行为及时反馈的信息等研究手段，可以研究音乐序列中具有严格计时特征的一系列事件背后的大脑回路。一种常见的方法是研究表演错误，因为这些错误发生的时间和位置可以揭示有关运动神经规划过程的信息。

例如，如果我的演奏任务是弹奏 ABCED 音符，而我却演奏了 ABECD，这可能表明，当我演奏完音符 B 时，已经准备好了音符 E。这种类型的预期错误在语音中也很常见——例如，人们会不经意地说出 "I gave my milk the baby"（我把我的牛奶给了宝宝），而不是 "I gave my baby the milk"（我给我的宝宝喝了牛奶）——这表明它们具有类似的规划过程。大多数研究表明，演奏者在弹奏时会计划未来的三到四个音符。随着人们获得的经验越来越多，这一跨度会越来越大；一个人学习一种乐器的时间越长，他犯的预期错误就会越多。如果告诉你这种错误或许是需要精心训练才会犯下的，那么会给你的拙劣表演带来一些安慰吗？演奏者还会系统性地在音乐织体的内声部犯更多的错误，而不是在更突出的顶部声部（通常是旋律声部）或底部声部（通常提供和声基础）中犯更多的错误。顺便说一下，这些内声部的错误是听者最难觉察的。

许多情况下，人们经常要求表演者根据他们之前从未见过的乐谱演奏，这一技能被称为视奏（唱）。这项技能可以通过眼动追踪技术进行研究，该技术可以动态地测量人们在进行某项活动时注视点的变化。眼动追踪研究表明，越好的视奏者，其注视需要的时间越短，仅仅快速的一瞥便足以在任何特定时刻获取信息。这种快速性来自丰富的视奏经验，这是一种够把单个的音符整合成诸如和弦或模式化的旋律型等熟悉模式的能力。由于这些能力依靠基于局部的信息来预

74

测接下来的演奏, 因此, 当音乐停留在主调, 以小跨度移动并使用常规模式时, 视奏者会表现得更好。尽管人们广泛地推测是什么造就了一个优秀的视奏者, 但视奏技能的一个最好的预测指标是这个人过去视奏过的作品数。对于一项依赖于预测下一步将要发生什么的任务来说, 没有任何东西可以替代视奏足够多的作品, 这样可以使你的手在演奏中跳跃到尽可能准确的后续部分。

练习的影响

关于流畅性在视觉阅读中的作用的研究, 有力地证明了努力学习的好处; 而关于练习在表演中的作用的研究, 则为努力学习的好处提供了更有力的证据。西柏林音乐学院[Music Academy of West Berlin]的教授们选出了一组该学院最优秀的小提琴学生, 以及另一组仅仅表现不错的小提琴学生。通过对这两组小提琴学生详尽的调查测量发现, 他们有着不同的生活经历: 最佳组的小提琴学生到十八岁时已经积累了七千多小时的练习时间, 而另一组表现不错的小提琴学生到十八岁时只积累了五千个小时左右的练习时间。另一项针对刚刚开始演奏乐器的小学生的研究表明, 音乐表演任务中的成功, 可以用学生的动机程度(诸如实验室的实验任务失败后仍能继续坚持等指标来衡量)和他们练习乐器的时间来解释。没有其他指标能够预测他们的成功, 包括智力和一般音乐能力测试。更多的练习也被证明能使钢琴家更快地从一个琴键运行到另一个琴键, 并使表演的表现力更加连贯一致。

研究还指出, 与在练习乐器上花费较多的时间相比, 高质量的练习更重要。反复演奏一首曲子, 虽然对于那些父母用计时器给他们设置练习时间的孩子来说, 可能是消磨时间最具诱惑力的方式, 但这并

不是有效的练习。相反,研究表明,高质量的练习是经过深思熟虑的,包括仔细的自我管理、注意力、目标设定和专注度。一项对一万多对双胞胎进行的研究表明,遗传不仅能直接影响音乐能力,而且还能通过影响练习的趋向和兴趣而间接地影响音乐能力。因此,一些目前演奏水平归因于练习的结论,最终可能会被证明是归因于生理特性。

　　人们刚开始练习时,无法有效地激活大脑感觉运动区的大片神经元。当他们学习演奏一首曲子时,来自听觉、视觉和其他感觉中心的信息被整合到可以自动执行的动作模式中。在整个学习过程中,高级认知所在的大脑皮层活动减少,而运动控制所在的皮层下区域(如基底神经节和小脑)的活动增加。对于那些可能无法持续练习乐器的人来说,一个好消息是,心理练习激活的大脑区域与实际练习激活的区域高度相似。多项研究表明,心理练习与在乐器上实际练习相结合,会是一个非常有效的手段。作为音乐表演关键基础的听觉运动链接区域也影响了音乐训练。世界各地的许多教学都不是关于表演的讲座课程或口头提示,而只是简单的模仿,也就是老师演奏作品中的一个段落,学生则尝试着去复现它。

76

　　然而,无论一个表演者花多少时间在琴房里,在面对满怀期待的观众走上舞台的时候,这种压力他(她)似乎怎样充分准备也无法完全克服。特别是在西方古典传统中,音乐表演会引起焦虑,这些焦虑包括躯体上的(神经质的抖动、口干舌燥、呼吸短促)和认知上(演奏前的负面想法、过度担忧)的焦虑。尽管已经证明 β 受体阻滞剂[beta blockers]可以缓解某些躯体焦虑的症状,但总体上音乐表演焦虑是有名的疑难杂症。研究表明,最好的策略是在低风险、低压力情况下,尽早将公开表演引入音乐学生的日常生活,以此来尝试防止焦虑情况的发生。

创造力与即兴演奏

表演、作曲和即兴演奏在不同程度上都具有创造性。心理学研究中有一个有效的工作思路认为创造力是一种稳定的个人特征,例如,一个人可能通常比另一个人更具创造力。为了评估创造力,这项研究使用了诸如"远距离联想测试"[Remote Association Test]和"流动性评估"[fluidity assessments]等任务。在远距离联想测试中,人们会看到三个看起来不相关的单词(例如馅饼、运气和肚子),然后必须找出与它们相关的第四个单词(在本次测试中是锅);在流动性评估的任务中,人们必须列出他们能想到的一种普通家用物品的所有可能的用途。研究人员使用神经成像技术来检查大脑活动情况,这种活动是解决这类创造性问题的基础。

另一种观点认为,创造力是一种从社会系统中产生的属性,而不是从个体中产生的属性。这一观点是由心理学家米哈利·齐克森特米哈伊[Mihaly Csikzertmihalyi]提出的,他认为创造力研究需要一个规则和约束相分离为特征的领域,在这个领域内,专家群体有可能辨别出创新的成分。关于音乐和创造力的研究通常以爵士乐即兴演奏为例。由于神经成像研究显示,当即兴演奏爵士乐和创作新颖的、从未说过的句子时,会激活类似的大脑区域,因此关于音乐创造力的研究可以被视为更广泛地理解创造性过程的代表。

一项使用神经成像技术的研究,观察了爵士乐演奏专家在键盘上即兴演奏时的表现(这归功于一个巧妙的设置,使其有可能在功能性磁共振成像扫描设备中演奏)。最有趣的事情是,在成功的即兴演奏过程中,不在于哪些脑区被激活了,而在于哪些脑区被关闭。在即兴演奏的过程中,负责自我监控的大脑前额叶皮层背外侧部分的活动停

止了,这意味着表演者需要让负责管理功能[executive function]的某些脑区部分保持沉默,为新奇联想的产生创造空间。

哲学问题和科学问题经常混杂在音乐心理学中。对创造力的研究也不例外。什么才算是音乐的创造力?一个有音乐创造力的人是否在其他领域也一定具有创造力?诸如此类的问题既需要认真的哲学思考,又需要严谨的实验探究。对音乐创造力的心理学研究将受益于对该主题的理论、定义和实证方法之间更紧密的联系。人类创造力这样一个文化底蕴深厚且错综复杂的领域,需要多个学科的持续参与才能取得进展。

试问哪种表现性特征能使音乐表演更为出色?尽管这似乎是心理学关于表演和即兴演奏研究的终极圣杯问题,但这个问题不可能完全属于心理学领域。一系列社会文化因素可能会导致一个人发现碧昂斯[Beyoncé Giselle Knowles]的表演非常动人且极具变革性,而另一个人看到则会讨厌地马上换台。大众媒体上的头条新闻宣称,科学研究已经发现了构成好听歌曲的成分——这一结论应该引起人们的怀疑。我认为好听的歌曲可能对你来说是一首非常讨厌的歌曲——这是有充分理由证实的。音乐心理学中负责任的研究,会划定其问题的边界,并指明其研究结果所来源的人群。音乐表演的模型不能直接从声音信号抵达听众体验,而是包含了社会语境各个方面的影响:从表演的观感到表演的地点,以及当下的表演怎样与听众先前的体验产生关系。正是这种动态的相互作用,使得音乐成为一种如此令人着迷的人类活动,值得我们如此持续地进行研究。

78

第六章

人类的音乐感

音乐感意味着什么？有些人所有空余时间都用来听音乐会和创建复杂的音乐播放列表，有些人则更喜欢听"脱口秀"广播。有些人全心全意地投身一种乐器的学习，从书籍中研究演奏方法，刻苦钻研乐谱；有些人拿起乐器，吹出自己喜欢的曲调，凭借自己的耳朵自学乐器演奏。有些人对音乐有敏感的反应——身体很容易跟随音乐的起伏摇摆，沉浸其中；另一些人则根本不在乎从扬声器中传出的声音。表演和欣赏音乐的能力因人而异，这一事实引发了人们对音乐能力的本质以及如何获得音乐能力的疑问。人与生俱来的音乐感是什么？它是如何以如此多样化的方式发展的？

音高感知

音乐感的一个核心方面是音高感知。频率更快的声波（每秒钟含有更多的振动周期）被听成"高"而不是"低"——这是一种文化上

的偶然隐喻，在印度尼西亚的部分地区被认为是"小"与"大"，在中非的巴什［Bashi］人中被称为"弱"与"强"。但是音高感知也包括对正在播放的准确频率的敏感度——这个音是 A 还是 B？或者是 C？以及这个音符在调性语境中的位置。

调性指的是听到的音高与中心音、主音相关的一种感觉。如果我唱一个 C 调的曲调（音高 C 起着主音的中心作用），那么音高 B 就会听起来不稳定，这就给人们传达了一种感觉，即音高 B 应该被解决到音高 C。然而，如果我唱一个 B 调的曲调，同样的音高 B 现在听起来是非常稳定的，它并不需要被解决——事实上，它甚至可以相当令人信服地作为这首歌的最后一个终止音符。

在一个经典的实验中，美国康奈尔大学的心理学家卡罗尔·克鲁姆汉斯［Card Krumhansl］给听众播放了简短的诸如音阶或和弦进行这样的调性语境，然后播放一个探测音。在每播放完一个探测音之后，她都会问一个简单的问题：它在多大程度上符合之前播放的调性语境？她根据听众的回答创建了音高轮廓图［profiles plot］。这些轮廓图沿 X 轴设置探测音，Y 轴为拟合优度等级。如果这些探测音是以主调语境的主音开始按顺序排列的，那么这些轮廓在每个调上看起来或多或少都是相同的。人们认为主音最适合调性语境，而调外音符最不适合调性语境。他们的反应揭示了音高之间的关系，任何单个音符的听觉体验都是由其在主要调性模式中的位置所决定的。

后来，研究人员发现，仅仅通过计算特定调性音乐中每个音高出现的次数，他们就能产生与音高轮廓图非常相似的布局。比如，音高 B 在 B 调中出现的频率要比在 C 调中出现的频率高得多。频率图和拟合优度图之间的相似性使人们有可能相信，对音符频率统计的隐性跟踪有助于提高人们对调性的感知。

80

从特定的音高与其中心音之间的关系中抽象出音的高度的听觉

能力,被称为相对音高能力。大多数人的音高感觉都由对这类关系的感知所决定,但对于一些人(估计从万分之一到百分之一不等)来说,绝对音高(不管音乐语境如何,只辨识当下听到的实际音高本身)更为突出。对于这些听者来说,他们更关注的是 C 本身的高度,而不是它在周围调性语境中的作用。

拥有绝对音高的人可以辨识所听到的吸尘器的嗡嗡声的高度是 #F 。这种能力似乎非常惊人。

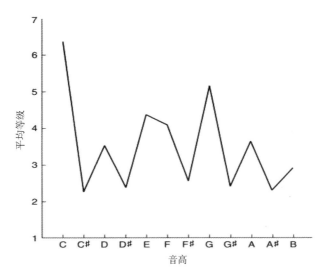

7.该图表在 y 轴上绘制了拟合优度等级,在 x 轴上绘制了音高节距,就被称为音高轮廓图。只要 x 轴是从音阶的第一个音符开始排序,每个大调的轮廓就会是相同的。把每个音符出现的频率绘制成图表,也会得出非常相似的结论,这表明跟踪关于音乐中这种出现频率的倾向性统计数据,有助于人们对调性的感知。

尽管这种能力在一般人群中很少见，但一些评估声称，其作品在古典音乐中排名前四十的作曲家，几乎一半都拥有绝对音高。然而，这就像音乐心理学中的许多其他研究课题一样，实际情况要微妙得多。首先，相对音高可以说是一种更为复杂的感知技能，它要求听者根据声音表面特征之外的声音之间的模式来理解它。第二，绝对音高不是一个非此即彼的现象。有些人有非常精准的绝对音高能力——例如，音乐制作人里克·比托［Rick Beato］录制了一段他儿子迪伦［Dylan］的视频发布在 YouTube 上。视频中，这个孩子能够从他只听过一次的高叠置和弦中，说出每个音符的名称。但是，对绝对音高的新测试可以不采用标记音高的方式，运用巧妙的设计，使一些从未接受过音乐训练的人增强音高记忆力，允许他们通过音名来辨别音高。一些研究甚至表明，在大多数听者中存在着各种各样潜在的绝对音高能力。当要求人们唱出非常熟悉的曲调的第一句时，会发现他们唱出的音高，通常是从实际原唱音高开始的，或是非常接近实际原唱音高。当给人们听一首电视主题曲时，无论是以原唱音高播放，还是稍微调换一下音高播放，他们都能很好地辨别出哪个是节目中的原始版本。如果你让人们唱出 C 音，他们中大多数人可能唱不出来，但要求他们演唱《辛普森一家》［The Simpsons］主题曲的第一个音符，就会发现他们具有同样的能力。

关于音高感知的另一种思考方式是，假设所有这些听觉方式在某种程度上都是可以被感知到的。随着孩子们逐渐认识到声音某些方面的特征比其他方面与音乐更具相关性，那么在整个发展过程中接触到的典型音乐练习会促进他对聆听方式的选择和使用。虽然一开始他们会根据单独的音高来表征旋律，但随着年龄的增长，他们便开始关注旋律的轮廓是如何跌宕起伏的，最终他们会更关注每个音高与中

心音之间的关系。

音乐感的发展

　　理解诸如音高感知等音乐感基本要素是如何产生的，以及它们是如何因人而异的，对研究人们获得音乐技能的发展阶段是很有帮助的。没有任何一项研究能像研究婴儿一样具有如此大的前景和潜力，因为人们认为婴儿似乎就像是一块音乐白板，通过对他们的研究，可以明确人们在受到文化和体验的影响之前音乐能力的大致状况。但是，婴儿在子宫内就已经接触到复杂的声音环境了——从母亲有规律的心跳声到周围环境中的各种声音，包括音乐。而新生儿不仅能识别出母亲的声音，还能识别出他们在子宫内经常听到的旋律。他们在出生前所接触到的声音塑造了婴儿的音乐感——因此，音乐白板并不存在。

　　音乐能够引起婴儿的兴趣。父母提供一手报告说许多婴儿听到音乐会做出目光凝视专注的反应，大量研究表明给婴儿唱歌可以减少他们的烦躁。婴儿的感知系统能够让他们提取出有关他们音乐环境的大量信息。听音乐时间较长的六个月大的婴儿，某种程度上知道音乐应该如何进行，因为他们知道音乐停顿的典型位置是在乐句之间而不是在乐句中间的某个随机时刻。

　　但是他们也具有很强的可塑性，能够适应不同的音乐系统。虽然在两个月大的婴儿身上发现了对许多成年人认为悦耳的协和音程的偏好，但其他研究表明，只要是不熟悉的音乐，六个月大的婴儿并不特别在意一首歌曲使用的是协和音程还是不协和音程。在成年人中，对协和音程的偏爱呈广泛分布，但也不是人人皆如此。一些克罗地亚农村地区的民歌手用平行声部相互伴奏，他们采用的音程被许

多西方传统认为是人类最不协和的音程之一。提斯曼人是亚马孙的
一个土著部落,很少接触西方文化,他们认为协和音程和不协和音程
令人愉快的程度是相同的。尽管西方成年人在使用西方音阶作曲时
能更好地察觉旋律的变化,但婴儿对使用西方音阶、爪哇佩洛格音阶
[Javanese pelog scale]或人工发明的音阶等谱写的旋律具有同样的分
辨能力——只要它能像世界上大多数音阶系统一样,保留把八度分成
不相等音级的特性。

　　在音乐时值[timing]方面,婴儿的心理感知同样具有可塑性。心
理学家艾琳·汉农[Erin Hannon]和桑德拉·特雷布[Sandra Trehub]
使用两种类型的节拍来验证了婴儿的这种感知多种节拍的能力。她
们采用的一种类型是流行于西方大部分地区的、等时性的节拍,即一
个拍子与另一个拍子之间的间隔时间相同;另一种类型在巴尔干音乐
中很常见,即非等时性的节拍——拍子之间的间隔时间在短时和长时
之间交替。西方六个月大的婴儿对等时性与非等时性的节拍变化都
可以很容易地察觉到,但西方成年人无法察觉到不熟悉的非等时性的
节拍变化。

　　婴儿在六个月到十二个月大的时候,继续沉浸在他们自己的音乐
文化中,这时他们的感知系统开始自我修整,重新分配未使用的感知
能力,这能够让他们更专业地处理最常遇到的音响结构。因此,当西
方十二个月大的婴儿进行与上述同样的测试时,他们的表现就会同西
方成年人类似,无法察觉到非等时性的节拍变化。

　　然而,相关情况会更复杂一点。给这些十二个月大的婴儿的父
母亲提供一张十分钟的巴尔干民间音乐CD,并要求他们在两周内每
天为婴儿播放两次。这段时间结束后进行测试时,十二个月大的婴儿
能够再次同样察觉到等时性和非等时性的节拍变化。这说明短时期

的被动接触足以让他们重新获得处理非等时性节拍所需要的感知技能。但另一方面，西方成年人即使已经认真地听了一两个星期的同一张 CD，仍然无法察觉到非等时性的节拍变化。

如此，婴儿期似乎是音乐可塑性的一个特殊窗口期。就像婴儿可以学习他们接触到的任何语言一样，他们也能适应周围的任何音乐系统。一旦这段特殊的可塑性窗口期过去，就会像成年人很难学习一门新语言一样，他们也会更加难以适应一种新的音乐体系。所以，具有讽刺意味的是，那些想从有关音乐心理学的研究中寻找对孩子家庭教育经验的父母可能会得出这样的结论：像这个领域的流行观念所表明的那样，整天给孩子播放莫扎特音乐对孩子来说并不是有益的；相反，接触更为广泛的音乐风格，可能是对婴儿大脑能够吸收不同音乐系统能力最好的开发和利用。

在整个发展过程中，其他领域的音乐能力，例如节奏这种具有普遍意义的音乐属性一般会较早掌握，而像和声这种世界上较少的音乐系统中才出现的音乐属性，则通常掌握较晚。如果更多具有普遍意义的音乐属性充分利用了感知系统的限定性[constraints]和承受性[affordances]，那么这些音乐属性的模式是可以形成预期的，因为发展中的大脑会更早、更容易地适应这些特征。但是，想要从政治和历史因素中梳理出感知限定性可能具有的作用，这几乎是不可能的，尽管这些因素数量巨大，并且影响着音乐实践中的普遍性程度。

与我们对于感知局限性与之是否相关的预测一致，儿童在发展和声敏感性之前，会先发展对调的敏感性。在世界各地的音乐文化中，通常都有一个中心音高和音阶，这些音高和音阶结合在一起可能被认为构成了一个调，但是很少出现西方音乐所特有的和声结构（例如支配和弦构成的规则或者将多个音高同时演奏的方式）。当听到以明

86

显错误的调结束的音乐片段时，四岁大的西方儿童会觉得它们和以正确的调结束的音乐片段一样好听；然而，五岁大的孩子则评价它们是非常糟糕的。在唱歌时，幼儿往往会在保持旋律轮廓的同时从一个调移到另一个调（他们会在适当的时候向上或向下做不同幅度的移动，而这些移动并未按照调的规定性进行）。对和声和传统旋律所暗示的和弦的敏感度，通常要到接近八岁时才会发展起来。

与节拍同步的能力甚至比表征调与和声的能力更早出现。蹒跚学步的幼儿经常随着音乐起舞，但是他们的身体运动直到学龄前才能与节拍保持一致。一项要求儿童跟着录制好的音乐进行轻敲的研究表明，直到四岁时，儿童的身体运动与节拍同步性才会可靠地发生；但随后另一项要求儿童与人类伙伴一起打鼓，而不是跟着录音敲打的研究表明，实际上两岁半的孩子就可以做到同步性。儿童与录音同步成功和与人类伴奏同步成功之间的差异，有力地证明了运用具有现实意义的、社会嵌入性的、充分激励性的任务，对获得最佳表现的重要性。有些人把这些不同的发现归因于同步建模的统计学和数学方法的不同，而不是所提出任务的不同。这一争议指出了，研究设计的各个方面在确定可以从中得出的结论时都很重要。

相似的感知限定性也存在于儿童音乐情绪体验能力方面的研究。实验室研究表明，系统地将音乐特征进行变更，同时要求儿童标记出它们所表达的情绪，学龄前儿童（三到四岁）可以将速度和响度与成年人提供的情绪标签趋于一致。然而，直到儿童接近六到八岁时，他们才能将模式的变化（从小调转换到大调）与传统的情绪表现标签统一起来。但是，无论是在实验室里聆听音乐的体验，还是选择特定的情绪标签的体验，都不能反映儿童通常与音乐的互动方式。例如，儿童在三四岁之前就对摇篮曲表现出相应的反应，缓慢、安静的

87

音乐对他们的情绪具有抚慰作用,很容易引起情绪化的共鸣。与此类似,被置于自然社会环境并在日常生活中被给予各种语境线索的儿童,在聆听音乐时,即使他们不能明确标识相关的情绪表达,也会展现出一些面部表情,这表明与迄今为止的研究相比,他们对音乐表现力的欣赏要更加细致入微。

音乐训练的效果

音乐训练的概念涵盖了各种各样的音乐体验,从正规的小提琴课程和理论课程,到通过耳朵聆听声音学习弹奏吉他,在鼓圈中演奏,或者参加音乐会,等等。但是,针对古典传统中正式训练的研究是运用得最多的一种,部分原因是许多音乐心理学家就是在接受这种传统的音乐训练中成长起来的,部分原因是这种传统训练中的各种工作是能够相对独立的明确界定,部分原因是它涉及一系列要求苛刻的、费时费力的身体和心理活动,与不进行这些活动的控制组相比,这些活动有可能产生可衡量的认知变化。

针对正规音乐训练的研究经常面临这样一个挑战:如何将训练本身的效果与那种热切寻求音乐训练、坚持音乐训练并且一开始就能接触到音乐训练的效果区分开。大多数实验都是将被试随机分配到一个特定的试验组,以避免选择偏差。但是,如果随机将一些婴儿分配到在生命的前十年中接受过音乐课程的组,并将另一些婴儿分配到明确禁止他们接受音乐课程的组,这样的实验将是不道德的(更别说付诸实践了)。

取而代之的方法往往是,研究人员试图把相关特征最有可能相匹配的儿童分成两组。在一项典型的研究案例中,研究人员选取了两组在社会经济特征、基线智商分数和人格类型方面特征相匹配的儿童,

让其中一组儿童上音乐课程，另一组儿童则进行某种控制活动。（事实证明，这种控制活动非常重要，因为与成人教练在一起的专注时间可以产生积极的影响，但互动中不包含任何音乐因素。）即使控制了被试的特征，并选择了一个很好的控制活动，也有可能由于某些未知的、在两组之间没有得到控制的第三种因素产生了效应，或除了特定的音乐内容之外的其他方面形成了差异。

尽管受到这些限制，研究仍然发现音乐课程往往可以提高一些非音乐任务的能力，诸如从听觉记忆和执行能力，到阅读理解、智力能力和学校表现等。最有力的证据支持就是音乐训练对语音感知的影响。接受过音乐训练的人更善于在嘈杂的环境中聆听演讲，更善于判断外语中的两个句子是相同还是不同，更善于只通过纯粹的语调韵律（当实际的音素内容被模糊，以至于单词不再清晰，只留下语音旋律）感知出演讲者的情绪。受过音乐训练的儿童表现出更好的语音意识——即专注并操控构成语言基础的声音单位的能力。这些被报道出来的对语音感知的影响，得到了有关其运行机制明确理论的进一步支持。美国西北大学的尼娜·克劳斯实验室的研究已经证明，接受过音乐训练的人的脑干神经元能更准确地追踪音高。很容易想象，更为准确的音高表征是如何增强语音意识的，继而又影响到阅读技巧的。

人们还经常从数学的角度来研究音乐，以生成诸如音高和时值维度的定量模型。这可以追溯到毕达哥拉斯时代，关于音乐和数字之间关系的神秘观念已经影响了许多人的想象力，进而促使了旨在确定音乐训练对数学能力影响的大量研究。然而，所有这些研究几乎没有证据表明正式的音乐课程会影响数学敏锐度。同样的，尽管有大量的研究，然而几乎没有证据表明音乐训练会影响情商。

89

个体差异

尽管早期关于音乐训练效果的许多研究,对被冠以"音乐家"与"非音乐家"术语的被试进行了对比,但这些术语称谓似乎并不够完美。在这些研究中,所谓"音乐家"大多指"接受过西方古典传统正规训练的人",而"非音乐家"指没有接受过这种训练的人。这种分类掩盖了一个事实,即许多被贴上"非音乐家"标签的人会以其他的方式非常深入地参与各种音乐活动——例如,自学关于斯卡[ska]的各类知识,成为精美唱片收藏的管理人,或者诸如像音乐评论家或俱乐部节目主持人[DJ]那样,实际上都是作为音乐专业人士谋生的。

音乐能力和行为的个体差异远远超出了正规训练(或缺乏正规训练)的范畴。音乐心理学可能只有通过对比其他类型的差异才能取得进展——例如,通过对比以口传心授接受训练的人与通过运用乐谱接受训练的人之间的差异,或者对比尽可能多地倾心聆听音乐的人与不寻求音乐切身体验的人之间的差异。

自2010年以来,研究人员已经开始研发工具,以更精细的分辨率来描述这些个体差异。音乐专注度量表[AIMS]通过测量个体对以下陈述的认同程度,来评估个体聆听音乐时对音乐着迷的总体易感性,比如"我会停下手头的一切事情来聆听一段正在播放的特别的歌曲或乐曲",以及"聆听音乐的时候,我觉得我的大脑能够理解整个世界"。研究表明,一个人的AIMS分数可以预测他们对音乐情绪反应的强度,以及他们在聆听时对音乐叙事特征的想象倾向。

戈德史密斯音乐成熟度指数[The Goldsmiths Musical Sophistication Index,简称Gold-MSI]使用类似的自我报告清单,辅以一系列听力测试,以评估个体在音乐成熟度方面的差异,这种评估方式不再局限于

一个人是否接受过正规训练。Gold-MSI 测试包括有关个人在音乐上投入的时间和资源的问题，有关感知能力的自我报告评估，以及评估音乐记忆、拍子感知、同步性和声音变化察觉能力的听力测试；还有音乐训练、歌唱能力，以及富有情感地与音乐交流的能力。在一篇题为《非音乐家的音乐感》的论文中，心理学家丹尼尔·缪伦塞芬和他的同事们使用 Gold-MSI 测试展示了那些没有接受过正规训练的人所拥有的广泛的音乐行为和天资才能。

　　心理学处理音乐感个体差异的历史，揭示了那些看似客观和纯粹的科学研究在多大程度上起源于音乐的文化观念。如果乐器演奏的正规训练不作为音乐才能的试金石，那么我们可能会看到一系列对热衷聆听音乐效果的研究，而不是对练习乐器的效果的研究。被编码成变量进行研究的行为和性格，取决于社会对它们赋予的观念和评价。出于这个原因，音乐心理学的发展离不开人文主义者的深入参与。因此，必须深入思考音乐的理念、实践和假设如何影响音乐心理学家研究的主题和变量，以及以怎样的方式解释和理解音乐心理学研究的新发现。

91

特殊音乐能力

　　音乐中个体差异的最为极端的情况是一个特别有趣的例子。音乐天才们在很小的时候就达到了惊人的精湛技艺，他们可以挑战关于音乐思维运作的假设。出生于 2005 年的阿尔玛·多伊彻在十岁时就创作了一部完整的小提琴协奏曲和一部完整的歌剧，这让人想起了出生于二百五十年前最著名的神童沃尔夫冈·阿玛德乌斯·莫扎特，在七岁时创作了他的第一部交响曲。

　　多伊彻和莫扎特都拥有绝对的音高能力，他们的父母中都有一位

是狂热的音乐家，于是他们在很小的时候就接触到了音乐，并获得作曲和即兴创作的早期训练，有大量时间的音乐学习积累（多伊彻是在家接受教育），他们都明显表现出了对音乐创作的真正兴趣。除了在孩童时期创作或演奏冗长复杂的音乐所需要的惊人的感知、认知、执行和运动技能外，他们创造出具有强烈表现力的、征服性的音乐的能力，似乎特别挑战了人们对音乐运作规律的普通概念。如果说音乐善于表述那些最微妙、最难表达的情感体验层次，那么没有经历数十年的狂喜和失望体验积累的孩子们是如何创作出动人乐章的呢？像诗歌这样依赖于成熟度的领域，神童并不容易出现。

音乐偏执天才［Musical savants］表现出一种不同于常人的但同样令人震惊的音乐天赋，尽管他们认知功能低下，但他们仍然具有高超的音乐技能，这似乎掩盖了他们的缺陷。钢琴家雷克斯·刘易斯 - 克拉克和德里克·帕拉维奇尼都是盲人，他们都有严重的认知障碍，这使得他们每天的生活都很困难，但是他们有着极其准确的绝对音高感，这种音乐能力使他们不仅能够演奏钢琴，而且还能够即兴创作，甚至一首歌只听过一遍，就可以像已经学习了很多年一样把它复现出来。一些研究人员认为，语音和视觉缺陷可能会使更多的大脑区域被用于处理听觉信息。另外，在不能接受其他刺激信息的情况下，这些偏执天才们可能从很小的时候起就在一件乐器上花费了不同于常人的、大量的时间。在线视频显示，当雷克斯·刘易斯 - 克拉克还是个蹒跚学步的孩子时，曾躺在键盘旁边睡着了，但他的一只小胳膊仍然紧紧搭在琴键上，似乎是怕忘记了弹琴的动作。

威廉姆斯综合征是一种遗传性发育障碍，通常表现为低智商、学习困难，并存在数学和空间推理问题；但患者在语言和音乐方面有更好的表现，精力旺盛、待人热情且外向。患有威廉姆斯综合征的孩子

通常对音乐有极高的兴趣，尤其对音乐的情绪性内容特别敏感。

这类音乐能力的特征会在意想不到的地方出现——在年轻时出现或与其他类型的缺陷一起出现——为理解音乐思维的局限性和潜力提供了研究时机。这也提醒我们，音乐感包含了一系列不同的行为和态度。自闭症儿童可以说出十三和弦中所有音符的音名，但演奏这个和弦时却几乎没有任何表现性的抑扬变化，而患有威廉姆斯综合征的儿童在听到舒伯特的歌曲时会流泪满面，这些都展现了音乐感的不同方面。

特殊音乐缺陷

人们更喜欢抱怨自己有音乐缺陷，而不是吹嘘自己有特殊的音乐天赋。超过百分之十五的人声称他们五音不全[tone deaf]，尽管失歌症[amusia]——被定义为一种影响音高加工的临床障碍——最宽泛的涉及范围也不到百分之五。

是什么原因导致了过度悲观的自我诊断呢？一方面，与世界上大多数文化相比，西方文化更倾向于将音乐表演归入专家的范畴。在西方古典传统之外，音乐活动[music making]更常见的做法是让每个人都参与其中，而不是把表演者和听众分成不同的群体。人们倾向于否认自己的音乐能力，可能是源于对专业人士的盲目崇拜。另一方面，人们认为自己五音不全不是在感知音高的问题上，而是在发出音高的问题上，也就是当他们觉得自己"不能唱准一个音调"的时候。然而，这种糟糕的歌唱能力可能是由运动规划问题所引起的，这与音高感知毫无关系。

对失音症的临床测试包括聆听成对的旋律，其中一些旋律的某一个音高进行了改变，普通听者会觉得这个音高改变是非常突出明显

的，而失歌症被要求说出这些旋律是相同的还是不同的时候，他们则无法正确回答。有趣的是，这种细粒度音高感知的缺陷与失语症（一种语音处理障碍）是各自单独出现的。例如，当一个句子被用于表示疑问或否定时，患有失歌症的人通常能够很好地理解语言韵律方面的信息；而当语音的声音变得模糊，只留下话语的音调旋律时，失歌症患者对其的判断则会非常艰难。这种对比表明，失歌症可能依赖于音高之外的平行信息流在现实世界语音语境中发挥的作用。尽管失歌症对语音感知的影响微乎其微，但它们对音高加工的困难会产生重要的影响。它影响了诸如音乐记忆等更广泛的认知能力，并可能产生巨大的社会性影响，因为患有失歌症的人无法识别熟悉的曲调或依赖朋友的面部表情知道演奏中是否弹错了音。

虽然失歌症会导致音乐享受的减弱，但是音乐快感缺乏症〔musical anhedonia〕——从音乐中获得愉悦感的普遍缺失——也与音高加工的相关问题无关。患有音乐快感缺乏症的人能够正常地感知音乐，并且拥有完整无损的奖赏回路。他们能够从其他活动中获得愉悦，但无法被音乐感动或取悦。他们对音乐没有表现出典型的生理反应，并报告说他们对音乐普遍缺乏兴趣——他们不在声田〔Spotify〕中创建播放列表，也不通过收音机听音乐。最近的神经影像学研究表明，那些对音乐特别有热情的人在听觉皮层和皮层下的奖励网络之间有更大的连通性，而那些有音乐快感缺乏症的人这些区域之间的连通性较低。换句话说，那些不能从音乐中获得愉悦的人，尽管他们拥有完美的声音处理中枢和快感中枢，但是他们可能缺乏这两个区域之间的联系，正是这些联系让人对音乐感到兴奋。

第七章

音乐欣赏

音乐似乎有着迷人的魅力，在我们生活中不可或缺，然而这些感情维度的特性恰恰是我们最难以理解的。研究音乐记忆之类的东西相对简单，可以在不同情境下使用音乐片段测试人们是否记住它们，而研究音乐感动我们的方式则需要更深入的思考，这也为音乐心理学研究提供了一个独特的契机。

描述音乐体验中那引人入胜、动人心弦和情感方面特征的挑战已超出了心理学的范畴。音乐学和哲学一直在努力寻找合适的概念来框定它们，就像日常听众努力描述他们在音乐会上所感受到强烈震撼的体验一样。音乐心理学解决此问题的惯用方法似乎令人失望——这些研究经常对音乐体验的各个方面进行独立控制，并以一些不能令人满意的指标来测量情绪反应。例如，一种典型的研究可能会通过改变音乐的某些特征来进行，比如说一首曲子是大调还是小调，或者听者是在挤满了人的房间里听到的，还是独自一人时听到的，并要求

被试按照从一到七的等级来为这段音乐的快乐或悲伤程度评分。显然,产生深刻音乐体验的主要因素并不是音乐构成模式(无论一首曲子是大调还是小调)或其他听众是否在场,深刻音乐体验的主要特征也不在于将一个作品确认为快乐或悲伤。这些研究所提供的细微的、不完整的,但易于操控和理解的洞察,推进了音乐体验的话语表达,从而促进了对音乐体验的理解。当寻求阐释音乐体验的哲学家遇到这样的研究时,他会挖掘其中的负面因素,否则很难继续探索。他反驳运用询问有关快乐和悲伤标识的方式来检验深刻音乐体验的观念,并为自己的论点提供佐证,这又激发了心理学家进行进一步的研究,进而启发哲学家提出更精细的理论。如此循环往复,直到一个看似无法解决的问题通过两端的互动努力而逐步解决。

音乐的情绪反应

并非所有难以表述的音乐体验都是情绪化的。一个人可能会发现自己被一首乐曲所吸引——觉察、专注,进而充满兴趣,但没有情绪体验的成分。对于许多人来说,音乐能够直指内心深处,将复杂、真实的情感引发出来——这是他们生命体验中的重要组成部分。

区分两种体验是很重要的。一方面,音乐能唤起人们强烈的情绪反应。聆听一首歌可以使人悲伤地哭泣,也可以使人体验到极大的欢乐。但有时聆听一首歌人们可以辨别出音乐表达的是悲伤或欢乐,但不能从中真正体验到一种情绪状态。尽管这两种反应都很有趣,但第一种反应因为更加令人迷惑,因此受到了音乐心理学的更多关注。情绪通常是由与个人某种目标相关的明确事件激发产生的。例如,将要被抛弃可能会引发悲伤的情绪,而有望与他人和解可能会引发欢乐的情绪。音乐无法抛弃某人,也不能与他人和解,它似乎没有携带任何

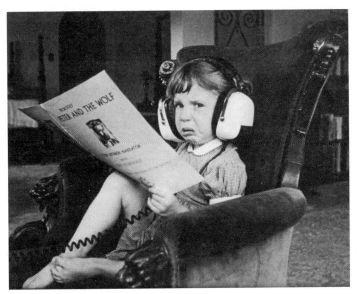

8.一个孩子在聆听《彼得与狼》时强烈的情绪反应。

与目标相关的对象,但它能够引发人们的情绪反应。

这种根本性的神秘感激励人们努力阐明音乐诱发情感的机制,瑞典心理学家帕特里克·尤斯林[Patrik Juslin]和丹尼尔·韦斯特菲亚尔[Daniel Västfjäll]对此进行了简要总结。最基本的原理,即突然的、响亮的或令人不快的声音能够触发脑干反射,以调节对可能构成迫近威胁事件反应觉醒的程度。尽管听者很清楚一个响亮的和弦不会带来任何危险,但这一固定系统仍会作用于前意识[pre-attentively],让人即使在最终被证明根本无害的情况下,仍然作出响应准备——就像一个跑步的人发现一根被丢弃的棍子,在更慢、更理性的认知系统辨认出它不是蛇之前,会引起惊吓反应一样。

98　　　　除了利用原始神经系统发出危险信号外，音乐还能唤起一种对真实世界的联想，这种联想并非关于音乐本身，而是可能通过评价性条件反射和情景记忆引发情绪反应。例如，一个人十几岁的时候，每年夏天在篝火旁播放的歌曲，都会在多年后引起强烈的怀旧情绪；偶然无意中听到一首在过去的恋情中伴随许多重要时刻的曲子，会让与那个人相关的所有情绪都涌上心头。在这些情况下，情绪的对象不是音乐本身，而是由音乐所唤起的现实生活中的人或事件。由于这是属于音乐之外的原因，音乐心理学家往往对此类的音乐情绪的评价性条件反射机制不太感兴趣，认为音乐本身在这里只是一个边缘化的角色。但这一假设忽略了两个值得进一步研究的非常有趣的方面。

首先，为何声音如此容易地与其所处的生活环境产生如此强烈的联系？最近的研究表明，音乐比熟悉的面孔更能唤起生动的自传体记忆。当加利福尼亚大学戴维斯分校的心理学家彼得·贾纳塔给人们播放他们青春期的排行榜冠军歌曲时，他们报告了与大多数熟悉的歌曲相关的特定自传体记忆。神经影像学研究显示，听他们青少年时期的流行歌曲和回忆相关记忆的行为取决于内侧前额叶皮层的活动，该区域的功能甚至在阿尔茨海默症晚期都得以保留。这个区域在音乐与记忆链接中的中心地位可能有助于解释，为什么播放阿尔茨海默症患者在青春期时聆听的音乐，有时能够诱导改善这些患者的记忆力和注意力。

其次，音乐如何放大这些联想所引发的情绪，从而创造出一种特殊的、高度唤醒的状态，在这种状态下，情绪比在其他情况下表现得

99　更为强烈？对此我自己最喜欢的例子是在因特劳肯艺术学院度过的初中和高中暑假，那是一个在密歇根州为期八周的音乐夏令营，在那儿的最后一晚总是以表演李斯特的《前奏曲》作为标志，之后指挥折

断指挥棒,表示那一年的课程结束;所有参营者曾经挤在一起观看演出,一想到要离开就泪流满面。几十年来,那独特的主题在广播中不经意地出现时,仍然使我浑身战栗并热泪涌流,这种体验要远远超过明确地想起因特劳肯艺术学院可能唤起的任何怀旧情绪。当我们直接想起青春期的那些夏天的时候,只能让我们耸耸肩;但是由音乐引起的间接联想却引发了全面的强烈情感——音乐显然不是仅仅指向生活体验的。

除了脑干反射和评价性条件反射,由尤斯林和韦斯特菲亚尔提出的第三种机制是情绪感染[emotional contagion]。当人们看到表达特定情绪的面部表情时,他们自己的面部肌肉经常会不由自主地扭曲成一个微妙的共情性镜像映射的表情。当他们听到表达特定情绪的声音(例如低沉、缓慢、不时停顿的声音)时,他们会想象自己的声音也以这种方式运行,并可能诱发与此相关的潜在情绪状态(悲伤)。在猴子大脑运动前区皮层中发现了镜像神经元——这种神经元不仅在动物做出行为时被激活,而且在它看到或听到其他人的行为时也会被激活——这一发现支持了这样一个假设,即大脑中存在一种网络,可以支持将感知到的人类行为转化为想象或实际的人类行为。音乐可以利用这一系统,通过制造声音来夸大表现性声音的特征,例如,演奏的声音比人类说话的声音更低、更慢,从而引发一种特别强烈的情绪状态。

音乐也可以通过触发视觉想象来激发情绪。人们可以根据音乐轻松生成视觉图像和想象中的故事。在最近的一项研究中,近百分之六十的人在听了管弦乐片段时报告说想象了一个故事或一个故事的一些元素。这些图像和故事反过来又能激发情绪。与评价性条件反射作用一样,这种机制依赖一种音乐能力,这种能力能唤起对音乐之

100

外的事物的联想,以作为情绪反应的触发因素。由此,可以提出一系列重要的研究问题:这些联想是如何产生的?它们是源于一种从图像和故事的角度来理解抽象领域的内在倾向,还是通过特定的文化体验促使听众以这种方式来聆听音乐?电影中无处不在的音乐和图像的搭配在塑造这种反应中发挥了什么作用?当听众体验到一种音乐外的联想时,这种联想在多大程度上倾向于视觉化?

这些机制大多依赖于音乐的特征与非音乐实体的内在关联——即音乐可以参照特定的体验、对象或社会群体来构建。然而,音乐期待作为一种机制完全取决于纯粹的声音信息。这一理论最早是由伦纳德·迈耶在二十世纪五十年代提出的,它将音乐惊奇的时刻与情感和表现力的体验联系起来,即使是没有经过正规训练的听众,也会随着音乐的发展而期待特定的延续;通过对这些期待的偏离——大跳到远处的音符或进行离调——可以使音乐产生紧张感和强烈的表现性。

对音乐的情绪反应,可以带给人短暂的伤感,也可以使人形成强大而持久的心理状态的转变。大约百分之五十的人说他们在听音乐的时候体验到战栗感。战栗感是一种包括脊柱颤抖或刺痛的愉悦感,会伴随鸡皮疙瘩遍布躯干,造成汗毛竖立等。容易对音乐产生战栗感的人往往会远离过山车、跳伞或极限运动。似乎对于一些人来说,换一个调性就足以产生一种极其强烈的情绪波动,而对另外一些人来说,可能需要从飞机上跳下来才能产生这样的情绪反应。

101　　虽然贝多芬的音乐可以让一位听众产生战栗感,"猫王"埃尔维斯[Elvis Presley]可以引发起另一名听众的战栗感,但是引起战栗感的音响时刻往往具有某些共同特征。最常见的情况是,它们包含一个从柔和到响亮或从一个调到另一个调的突然变化,抑或突然增加一个新的乐器音色,或音区的突然变化(从低到高或从高到低)。神经影

像学研究表明,音乐形成的战栗感依赖于大脑其他兴奋[Euphoric]体验的区域。

兴奋似乎是一个描述强烈情绪的词汇,但人们可以从音乐中感受到真正的狂喜体验。二十世纪六十年代,心理学家亚伯拉罕·马斯洛通过研究,提出了高峰体验:这是一种罕见的、带有准神秘色彩的幸福感,这种幸福感支撑他们以一种令人振奋的新方式感知现实。该研究还得出结论:音乐和性爱是达到这种体验的最简便的捷径。四十年后,阿尔夫·加布里埃尔森开始研究这种音乐与狂喜的关系,并要求一千多人自由地描述他们拥有过的最强烈的音乐体验。偶尔享受的音乐高峰体验,其发生并不局限于某些特定的人群结构、人格类型,也不局限于某些特定的音乐体裁,尽管性格更灵活、更开放的人往往更容易获得这种体验。在聆听音乐的高峰体验过程中,人们通常会报告说情绪高涨,同时感觉到身体边界消融在音乐之中,并且感知到他们从这种音乐体验中已经获得了新的、重要的领悟。

尽管高峰体验的经历很少见,但对它们的记忆却往往挥之不去,塑造着人们对自己和世界的看法。由于高峰体验具有如此巨大的影响力,于是人们提出了一个问题,即普通的音乐体验在多大程度上作为高峰体验的淡化版?或者更确切地说,是某种完全不同的经验?针对人们倾向于聆听和重新聆听同一首歌的研究结果表明,这种重复所达到的效果之一就是将听者包裹在音乐之中,以一种近乎参与的方式将他们融入聆听之中。因为重复聆听可以使他们预测接下来会发生什么,并在其出现之前就在内心想象这种音乐的延续,所以,熟悉的音乐能让听众产生一种与声音融合的愉悦感,这似乎就是人们在高峰体验中所描述的消融感。这种联系表明,普通的和极度的音乐愉悦感在程度上的差异可能比种类上的差异更大。

102

音乐的审美回应

"审美"一词具有多重含义,可以指西方,尤其是日耳曼体系中关于对艺术中美的观照。但音乐心理学家倾向于更广泛地使用它来指代任何由音乐驱动的体验,尤其是认知和情感属性已经作出解释后而留存的那些问题。这就使得对审美的研究要面对那些最难用语言表达的内容。

当人们甚至不知道如何谈论体验就尝试着进行科学研究时,获得令人满意的洞悉结果的可能性似乎很渺茫。但事实证明,许多实证方法的研究目的正是为了揭示人们无法直接接触到的心理过程。例如,对人们关于某个音的任何种类问题反应时间的测量(无论这个音符是否合拍合调,还是由小号或小提琴演奏),都可以说明人们对它的期望程度——即使他们完全无法用语言表达这种期待,即使他们完全没意识到他们在持续地对这个音符进行期待。

如果审美体验的某些方面被认为是难以感知和探索的暗室的话,那么此类实证研究就像一把手电筒,为这个暗室照出一个狭窄通道,它的照射,可能会揭示一些特征,也可能遮盖了更广泛的内容。无论是哪种情况,这些研究都为人们提供了一种途径,让他们能够更多地了解音乐聆听到底是什么样的——那是某种易于追求或抗拒的东西。

103

神经美学这一新兴领域的研究人员利用功能性磁共振成像[fMRI]观察人们在经历审美体验时大脑的活动区域。然后,通过检验依赖于这些区域激活的其他任务,他们设立了关于审美聆听时脑区活动的基本特征和范围的假设。几项研究表明,前额叶眶回皮质参与了审美过程。该区域还帮助编码与各种行为相关的预期奖惩,并在成瘾行为的发展中发挥作用。仅仅因为这一个区域在执行两个单独的

任务时都处于活动状态,并不意味着这两项任务具有共同的基本属性,但是它提供了一个初始假设。这项神经影像学研究可能表明,许多审美体验较少依赖于对抽象形式冷静的、远距离的思考,而更多依赖于高度与自我相关的评估,例如音乐所代表的社会群体以及听众与音乐的关系。通过从这样一个具体而富有挑战性的出发点,实证方法可以激发人们对审美体验进行更丰富的理论研究。

音乐喜好

即使是那些不愿多谈音乐的人,也常常可以自信地列举出他们喜欢或不喜欢的音乐作品示例。研究人员经常试图通过操纵音乐的特征或体验音乐的语境,询问人们对音乐的喜爱程度来了解这些偏好。另一些研究则会改变音乐某些方面的内容——例如新的结构部分进入的频率,并测量人们听了多长时间后会被它感动,把这一聆听时间的长度作为一个隐含的偏好衡量标准。

这些研究一次又一次地强化了这样一种观念,即人们更喜欢既不太简单也不太复杂的音乐,这种音乐占据了复杂性的最佳位置。以心理学家威廉·冯特的名字命名的,由他在 1874 年首次提出的冯特曲线,如图 9 所示,即展现了这一趋势。纵轴表示偏好、喜好或享受。横轴可以表示熟悉度或复杂性。人们收音机播放频道的习惯体现了曲线的轨迹。当收音机开始播放一首新歌曲时,人们可能会不耐烦地等待,希望接下来播放他们最喜欢的歌。但是,当这首歌进入电台排行榜前四十首并被一遍又一遍地循环播放时,人们往往会发现自己越来越喜欢它,直到到达某个顶点——就是倒 U 形曲线的顶部所代表的位置——之后,开始对这首歌越来越厌倦,越来越不喜欢,直到最终换台让它从广播中消失。

104

虽然这条曲线的基本形状倾向于将音乐体验中更广泛的信息纳入其中，但无论是侧面的坡度还是峰值的高度均是不固定的。其中，审美个性发挥着重要作用——被称为"对新体验持开放态度"的人通常偏爱更复杂的音乐，因此，他们的偏好曲线形状比其他听众的要更向右侧偏移。在音阶专注度量表中得分较高的人可能经常比其他听众保持更高的峰值享受体验，从而使他们的偏好曲线形状比其他听者更向上延伸。

不仅仅是个性会影响倒 U 形的路线，而且一个人一生的音乐体验也会影响聆听音乐片段的过程。一首绯红之王乐队[A King Crimson]的歌，对于刚接触这一体裁的人来说可能听起来离奇而复

9.倒U形曲线的轨迹表明：人们在听到一首歌时，一开始往往是听得越多越喜欢；然而，过了某个点后，便会随着聆听次数的增加愈加不喜欢它，甚至有时比第一次听时更不喜欢。

杂,但对喜欢前卫摇滚[progressive rock]的忠实粉丝来说,这首歌听起来就很容易理解了。因为对一个听众来说听起来很复杂,对另一个听众来说则很简单,所以对同一首歌曲的偏好可以从倒 U 形曲线的不同点开始,即使对于有很多共同点的听众来说也是如此。

　　一个人先前的音乐体验和个性并不是完全独立的变量,因为个性会影响对音乐体裁的偏好。对新体验持开放态度的人往往会喜欢他们认为更复杂的音乐体裁,比如古典音乐、爵士乐和金属音乐。性格外向的人往往更喜欢符合传统规则的音乐体裁,如流行音乐,尤其是音乐节奏快、适合跳舞的音乐。此外,人们的偏好往往在青春期固化,那是他们听音乐最多的时期,而且这种聆听似乎与他们新兴身份的定义特别相关。成年人在以后的生活中被问及有关不同类型的歌曲时,往往偏好那些在青春期经常播放的歌曲,以及那些在他们父母青春期播放的歌曲。据推测,父母对自己十几岁时所听音乐挥之不去的留恋之情,会使他们在家里更多地播放它们,这让他们的孩子不成比例地接触到这些歌曲,同时也塑造了新一代的偏好。

　　人们常常想知道音乐心理学家能否设计一个公式来帮助创作出热门歌曲。但音乐偏好取决于高度动态的过程。对于一首歌的喜爱,不仅仅来自于它的内在特征,而且还来自于听者先前对音乐的接触、对类似歌曲的熟悉程度以及个性和所处人生阶段。似乎这还不足以证明公式的不可靠性,那么,许多其他针对远超常规音符写作边界的因素展开的研究,证明了它们在决定偏好方面所起到的作用。

　　当听众接触到弦乐四重奏的简短片段时,如果他们事先阅读了对该片段的描述,就会不太喜欢这些片段。虽然对一首作品了解更多最终可能会带来更丰富的体验,但它显然也可能导致短期逆差。因为将音乐音响与文字信息整合起来似乎是一件繁重费力的事,而且也会令

106

人不快。这些文字描述也可能鼓励听众采取更客观、更具反思性的立场——这种立场与想象中的参与大相径庭，想象中的参与往往被证明是高度愉悦的音乐体验的组成部分。持续的学习可以让听者更轻松地整合知识，以具有洞察力的方式体验音乐，而无需进行这种深思熟虑的距离感的干预。

除了偏好以外，信息的呈现具有广泛的影响。当听众被告知某一管弦乐片段是作曲家出于某种快乐的原因（例如庆祝一位朋友的到来）而谱写时，比被告知是出于中性或不愉快的原因（例如哀悼一位朋友的逝去）而谱写时，听上去更感人。当听众被告知某音乐片段来自悲伤或中性电影场景的配乐时，他们认为这些片段听起来更悲伤。音乐体验和音乐偏好不仅取决于声音本身的特点，还取决于听众的喜爱程度和先前的体验经历，以及每首乐曲的背景和复杂语境的相互作用。

音乐的功能和动机

鉴于音乐在人类文化中无处不在，所以我们有理由提问"是什么驱使人们对音乐产生兴趣"。然而，音乐用途的多样性——从在音乐厅聆听音乐促进沉思，到在教堂鼓励社区的人建立联系，再到在健身房为锻炼者加油——因此建议按不同的动机（而不是单一的动机）进行分类。要开始设想这个分类法是什么样的，就需要考虑音乐能提供的使之成为可能的体验。这些类别的基本候选项应该包括以下六个：运动、游戏、交流、社会联系、情绪和身份。

音乐刺激运动的能力——特别是协调运动的能力，不仅在舞蹈中使用，而且在锻炼身体或诸如帕金森综合症治疗等各种康复环境中，以及在耕作或摇船等同步工作中，音乐都起着重要的基础作用。这种

能力早在神经影像学揭示听音乐时能激活运动系统之前就已为人所知了；中世纪的教堂蔑视世俗，规定了一种圣歌，避开了与身体参与相关的时间规律性。而另一方面，运动服装公司设计了应用程序和播放列表，以根据用户所期望的跑步速度定制音乐。

音乐也可以像玩游戏那样具有广泛的用途。牧羊人创作歌曲来打发时间；复杂艺术音乐的酷爱者总是把审美沉思排在首位。音乐可以吸引孤独者的注意力，或者促进参与者之间的互动，就像在篝火晚会或者众人自娱歌唱会中那样。有些人甚至理论化地认为，音乐对游戏的促进作用是其进化史的重要组成部分，人们通过参与音乐活动可以安全无害地度过他们的时光，以防止不良和危险的事情发生。

人们也因为音乐的交流能力而转向求助于音乐。刚果地区的姆布提人［Mbuti］用歌声远距离传递位置信息，加那利群岛的拉戈梅拉［La Gomera］居民传统上使用口哨版本的西班牙语来跨越陡峭的岛屿地貌进行交流。理查德·瓦格纳在他的歌剧中用音乐主导动机来表示人物、物件和思想；电影《星球大战》则效仿瓦格纳的做法，采用了类似死亡星主题的段落，不仅唤起了某种情感语域，而且可以相当直接地表现死亡星的形象。

音乐的核心功能之一是社会联系，这一功能在关于其进化起源的理论中也有突出表述。音乐在世界各地的礼仪和仪式中都起着重要的作用，它能使两个人在亲密地分享爵士乐表演或参加十万人的活动中唤起一种共融感。它促进实时共同参与的能力，对引发分享感和联系感至关重要。

音乐也可以通过各种方式干预情绪。人们如此经常地使用音乐调节情绪，以至于声田和其他媒体音乐服务上出现了专门用于此目的的播放列表："帮助你度过失恋期的音乐"或"在重要会议前增强你

108

信心的音乐"。音乐特别擅长激发和吸收在非常紧张的情况下产生的多余情感，电影和电视经常依靠音乐的这种能力。多项研究表明，关掉诸如汽车在路上行驶等无害视觉场景中伴随的音乐，人们会认为这种情况对开车一族来说是不祥的、欢快的，或者悲惨的。

最后，音乐可以用来生成、界定或改变个人和群体的身份。这一功能或许在高中社交团体中得到了最好的体现，这些群体的集结至少在一定程度上以他们团体共同最喜欢的音乐为特征——诸如流行音乐乐迷、独立音乐乐迷和金属音乐乐迷等。一首在特定年份流行的歌曲似乎象征着那个时期以及与之相关的人和环境。熟悉教堂赞美诗定义了一种群体，熟悉抗议歌曲则定义了另一种群体。人们在约会网站资料上列出他们最喜欢的乐队，以此作为交流自己身份的方式。音乐学识和偏好不仅留有我们个人特征的痕迹，也留有塑造我们的群体和共享音乐时刻的痕迹。

第八章

未来

源于其在诸多领域中的各自迥异的根源，音乐心理学已经整合为
一个有凝聚力的研究领域。然而，音乐中一些最引人注目的谜团仍然
未能得到解释。例如这样的问题：是什么造就了那些精彩的音乐表
演？音乐心理学仍无法回答。这样的状况也许可以被视为对该领域
的控诉，而对其未来研究潜力的期许，抑或间接表明了这个问题可能
得益于另一种不同的研究途径。如果要将表演的质量与特定的声学
操作相联系，以求出一个具有普适性的公式才算作答案的话，那么，
音乐心理学现有的研究可以理解为已经对此作出了确凿的结论：这
个问题是无解的。即使在一个相对狭小单一的群体（如西方古典钢琴
演奏家群体）中，对于哪类表演最好这样的问题也存在着重大分歧。
因此，对于音乐表演的评价是没有普适性的"好"的标准的，也没有可
以将声学模式与表演质量联系起来的公式；相反，必须要考虑听众所
处的背景和情境，以及表演所处的文化环境，从而将这个问题推向更

引人入胜, 但也更具挑战性的研究领域。

音乐心理学现有的成果已经描绘出了这一领域的研究景观。例如, 它证明了鉴于视觉通道中的信息对音乐聆听和判断方式的基本贡献, 以及声音呈现环境的强大影响, 因此对表演质量的感知不能仅从声音来评估。每当音乐心理学研究音乐体验的某些方面并试图完全解释某些反应 (如质量判断) 却失败时, 它会更清楚地定义问题的架构。通过这种方式, 音乐心理学可以继续运用实证方法来探索人类音乐体验研究的局限性。通过突破科学的边界, 它可以定义新的问题, 如果没有科学实验的尝试和失败, 这些问题是不可能被认真阐释的。在音乐问题的研究中, 人文主义和科学的方法可以齐头并进, 彼此激发出任何一方都无法单独实现的更深层次的洞察力。

音乐与大数据

从预测传染病的传播到预判购物者的行为, 大数据的力量在各个领域都变得日益显著。与音乐心理学相关的数据一直存在, 如音符的记谱、音符的演奏以及聆听的时长等, 但直到最近才将它们以易于大规模分析的方式进行编码。如果在五十年前, 一位研究人员想找出乐曲第一个大跳一般会在旋律进行到什么程度时出现, 会需要耗费无法计量的大量时间和人力去统计: 翻阅每一页乐谱, 用眼睛去寻找这个大跳, 并计算它之前出现的拍子数量。如今, 同样的研究可以使用数字搜索和操作工具包, 在海量的乐谱和音乐表演数据库中查找, 不到一分钟的时间即可解决相同的问题。

语料库研究利用数字工具的强大力量来识别大量音乐曲目的模式。例如, 二十世纪六十年代欧洲小提琴家的录音与同年代美国小提琴家的录音有何不同? 二十世纪九十年代, 美国东海岸的与西海岸的

嘻哈音乐风格特征的区别是什么？数字工具可以快速处理这些问题，并提供明确的、令人兴奋的见解。该结果与广泛的人文调查相结合，可以更丰富地描述这些风格及其发展所处文化之间的关系。

　　与大多数行为研究不同，语料库研究不需要被试的参与。语料库研究不是测量被招募的某些作为样本的被试者的反应，而是分析诸如人们以前写下的或演奏（唱）的音符等已经存在的信息，以认识形成它们认知过程的某些特征。语料库研究的结果可以启发那些利用人类被试参与者的新实验。例如，语料库研究可能会确定乡村、摇滚或流行音乐等体裁最常见的特征。为了理解人们对体裁的感知，随后的实验通过添加或删除这些特征来控制歌曲，并要求被试按体裁对修改过的音乐片段进行分类。在此类研究设计下，语料库研究和行为研究协作互补，以阐明诸如音乐风格感知这样内容涵盖广阔的主题。

　　语料库研究揭示的某些音乐的典型特征是源于人的基本感知原理。例如，音乐织体中最低的两个声部间最常见的距离与最高的两个声部间最常见的距离的典型特征是非常不同的，这是由于人耳在低频和高频下分辨音高距离能力的不同而形成的。随着文化影响的变化，另一些特征也会因风格而异。语料库尤其成功地解决了音乐风格是如何发展的研究问题——例如，维也纳音乐创作风格在十九世纪八十年代与十九世纪五十年代或一〇年代听起来有何不同。

　　语料库研究可以追踪不同时期作曲潮流的起伏更替，例如自动调谐在流行音乐中使用的开端、高峰和衰退，或者西方古典音乐中减七和弦使用的开端、高峰和衰退。通过将每年创作中使用减七和弦的次数统计数据与同时代人对其表现力的描述进行匹配对照，可以得出一个弧线性关系。在减七和弦很少被使用的时候，它具有非常强大的表现力——传达出一种神秘感或危险感的意象。但是，随着作曲家为

112

了利用它的不稳定性情感影响力而越来越多地使用它时，它的表现力光彩也随之暗淡，效果也越来越差，并最终沦为陈词滥调。对减七和弦使用次数的统计和被接受历史过程的研究，支持了这样一种观点：即期待违反[expectancy violation]有助于激发音乐表现力。当这些和弦被使用的次数较少时，往往能更有效地吸引听众，随着它们越来越普遍地被使用，表现力也随之丧失。

很久以前的音符记谱或录音并不是唯一与音乐心理学相关的大数据。最吸引人的一组数据也许是对大量人口日常使用音乐的情况、其所处的背景环境和对音乐反应的详细描述。直到最近，这在很大程度上似乎还不可能实现。然而，现在世界上约有百分之七十五的人口使用手机，越来越多的手机具有音乐播放器的功能，通过使用声田、潘多拉[Pandora]和苹果音乐等服务软件来播放音乐。这些手机还经常携带全球定位系统[GPS]，与来自数字地图的丰富信息相叠加，可以记录人们是在家里、健身房，抑或是在散步（如果是在散步，步速是多少）。它们还可以记录人们一天中收听音乐的时间，以及他们同时在使用哪些应用程序。

似乎这还不够，手机也开始使用大量生理传感器的功能，最初用作心跳监护仪，但很可能最终扩展到各种各样的仪器，提供诸如皮肤电反应（情绪唤起期间发生的汗腺激活）和呼吸频率等现象的连续测量。很容易想象，在未来，人在何时何地听什么音乐，以及他们相关的行为和情绪反应的信息都是可以获得的。这一庞大的数据库可以让音乐心理学家回答有关音乐、参与度和语境的问题，这些问题在实验室环境中很难解决，因为在实验室环境中的聆听体验是与他们许多嵌入性的、真实世界的联想相脱离的。但和其他类似规模性的调查研究一样，它提出了有关隐私、阐释和公平等关键问题。音乐心理学

113

研究的历史表明, 这类问题的隐患比比皆是。

运用手机收集的数据也可以提供历时性的证据, 而这些数据在以前获取起来需要十分昂贵的花费和艰苦的人力付出。在以前, 科学家想要了解音乐品位或能力在很长一段时间跨度内是如何发生变化的, 就必须招募大量的被试, 并以金钱奖励来吸引被试者持续地、年复一年地回到实验室参与研究。尽管有奖励措施, 像这样的研究, 被试者的流失率还是很高。但是, 如果所有被试需要做的只是随身携带他们的手机, 并同意将其部分信息发送给研究人员, 那么历时多年的研究就变得更加可行。

似乎这些目标还不够宏大, 谷歌的科学家和工程师们正试图利用大数据的力量来创造极具吸引力的机器生成音乐。这个被称作“摩根塔”[Magenta]的项目, 运用机器智能对现有音乐进行分析, 并利用由此而洞察的规律知识来创作属于它自己的新作品, 以期通过音乐版本的图灵测试[Turing test]。原初的图灵测试旨在最终测试出机器思维能力是否能在打字的对话交流中把自己伪装成人类。谷歌的目标则是有朝一日机器能够通过写歌把自己伪装成人类。

我们可以在网上追踪到“摩根塔”项目的进展, 虽然今天没有人会把它误认为是吉米·亨德里克斯[Jimi Hendrix], 但很可能它的性能在未来几年内会有大幅度改善。

114

发明家吉尔·温伯格[Gril Weinberg]在佐治亚理工学院使用类似的机器智能策略来制造音乐家机器人。他通过利用对塞隆尼斯·蒙克[Thelonious Monk]表演的统计分析, 来训练机器人马林巴手西蒙[Shimon]倾听人对人类合奏伙伴的演奏提供令人信服的即兴应答表演。另外, 他还制作了一个鼓手可以佩戴的假肢——挥舞鼓棒的第三只手臂, 它能够持续不断地演奏与房间内音乐相匹配的节奏, 来增加

10.西蒙[Shimon]，一个由吉尔·温伯格设计的弹奏马林巴琴的机器人，可以倾听人类的演奏，并当场创作出回应的音乐，与人类表演者进行即兴爵士乐应答演奏。

他们的音乐表现力。实际上，这个装置可以让音乐家们体验到一种电子人表演的感觉，他们控制着自己正在演奏的内容，而假肢控制着其他内容的演奏。正如许多音乐家所述的具身性理论，演奏家们的手有时似乎比他们的头脑"知道"得更多，当他们的手指恰到好处地弹奏出一串音符的时候，他们没有时间进行明确的计划和概念化，因此，将部分演奏内容的控制权让给持鼓棒的第三只手的经历，对演奏者来说有种奇异的熟稔感。

耳虫与音乐记忆

115　　自2000年以来，科学家已经对关于某段音乐在人脑中不断自行重复的现象开展了大量的研究。所谓的"耳虫"，会每周至少一次地影响百分之九十以上的人，历史记录显示，该现象早于现代录音技术的出现。由于对一首歌的重复聆听和最近聆听是两个最佳的耳虫预

测因子,因此能够支持反复聆听的技术有可能增加耳虫的发生率。

耳虫往往由短小的旋律片段组成,它们在人们的脑海中反复响起,完全不受意志控制。这也许是音乐能够"抓人"的最好证明,耳虫使人们感觉到自己正在富有想象力地参与其中,即使实际上他们只是坐在桌子前,甚至是在没有音乐播放的情况下。在未来几年里,心理学家将在目前研究的基础上继续探索,了解是什么让音乐特别适合触发这种运行系统,以及是什么让一些音乐比其他音乐更易于形成耳虫。人们一致认为某些歌曲,如卡莉·雷·杰普森[Carly Rae Jepsen]的《或许可以给我打电话吧》[*Call Me Maybe*]和迪士尼的《小小世界》[*It's a Small World*]特别洗脑。

耳虫现象还很好地解释了记忆神秘的运作方式。它们能以非常隐蔽的方式被触发,例如,瞥见一张看起来有点像加斯顿[Gaston]的人物海报,半小时后就会触发一阵强烈的情绪……"没有人能像加斯顿那样战斗"。你是否留意过,在一个特别快乐的下午,会让人脑海中不由自主地回响起法瑞尔[Will Pharrell]演唱的曲调。

同样令人惊讶的是,那些几十年未曾听过的歌曲,当被再次提起时,全曲的细节都会生动地涌现出来。怎么可能在那么长的时间里一直储存着所有的音乐,却根本不记得它被存在哪里呢?人们这些超强的音乐记忆,也同样用于以音乐为载体的非音乐信息,正如大学生们经常兴奋地发现,他们仍然可以列出世界上所有的国家,这要归功于儿时接触的《疯狂动画》[*Animaniacs*][1]中的歌曲。营销公司一直在利用人的这种能力,将想要表达的广告语搭在朗朗上口的旋律上(如

116

1. 译者注:《疯狂动画》[*Animaniacs*]是一部系列综合动漫,内容涵盖历史、数学、地理、天文、科学、社会研究等,常常以音乐来表现内容。

"饶了我吧……")。

这些效果取决于音乐倾向于作为一个序列被储存的特性,也就是说,在诸如乐句这样单个的分组中,一个音跟着另一个音按规定的顺序依次发声。人们通常只能通过从一组音(如一个乐句)的开始来获取对一个音乐段落后面部分的记忆。一旦记住这组音,他们往往在到达末尾之前不能停止。例如,如果我想回忆《玫瑰花环》[*Ring Around the Rosie*]中"fall"这个词是在哪个音符上唱的,我就必须从"we all"开始,以达到"fall",然后我会难以抑制地唱到"down"。[2]

尽管说话也是由时间上一个接一个的声学事件组成的,但人们对它的记忆方式并不相同。当人们被要求复述一次谈话时,往往倾向于提供一个概述,以抓住谈话的基本内容,而不是详细地重复每一个字。然而,当要求回忆一首歌曲时,人们往往会逐字逐句地唱出实际的曲调——事实上,也很难想象音乐概述会是什么样的或听起来如何。音乐记忆在本质上往往是相当忠实可信的——人们被要求想象一首歌曲时,往往会以大致正确的音高和节奏来进行。未来几年,音乐心理学的研究可能会利用神经科学日益强大的力量,更详细地理解支撑音乐记忆的大脑回路。

跨文化研究方法

心理学的研究通常依赖于小样本人群而展开,这些小样本人群旨在代表普通人群。研究人员通过使用统计学方法来评估在他们样本中发现的效应能够推广到更大人群的可能性。但由于实际条件所限,心理学研究的大多数被试者都是西方大学就读的本科生。然而这些

2. 译者注:《玫瑰花环》[*Ring Around the Rosie*]是一首著名的英国儿歌,其中"We all fall down"是一整句歌词。

研究结果却通常被广义地解释为代表了人类的认知。

音乐心理学除了过度依赖西方大学生作为被试者之外，还倾向于过度依赖西方古典音乐作为刺激材料。因此，该研究领域可能被指责不仅只从具有特定文化经验的人群中，而且还只从世界音乐的一个小的构成部分中归纳理解人类的音乐认知。

在很大程度上，这些局限性并不是由于研究界的故意疏忽而产生的。相反，一系列的社会和系统因素共同将研究推往了这个方向。首先，许多音乐心理学家是作为古典音乐家成长起来的，从学习古典吉他和钢琴到走上音乐学术道路——这是一条人皆熟知的路径。像音乐心理学这样的跨学科研究工作要求其从业者掌握多个领域的知识，因此，在掌握了西方音乐体系专业知识的情况下，许多学者倾向于对这些知识与认知科学的工具和技术进行整合，而不是学习音乐领域中的新内容。

音乐学术研究现有的学科分工并没有改善这一情形。对非西方音乐的研究往往是在一门名为民族音乐学的学科语境内进行的，该学科有自己的会议、期刊和研究程序，有时令人遗憾地与音乐学的会议、期刊和研究程序重叠。致力于将音乐理解为人类文化的产物的民族音乐学家，并不总是非常依赖心理学学科方法，因为他们认为心理学研究工具和方法论对文化构建性质缺乏充分的意识。

音乐心理学家通常希望通过跨文化研究来阐明人类的思维，但民族音乐学家倾向于将思维视为人类文化的产物，这使得跨文化比较研究存在很多问题。跨文化研究工作需要大量的时间和资金用于旅行，还需要精通多种语言和音乐体系以及认知科学各学科方面的专业知识。因为音乐方面的专家和心理学方面的专家，在人类思维对特定类型研究的敏感性方面往往存在根本性差异，所以很难为这类项目组

建有效的合作团队。即使团队能够组建起来，处于既定两个学科夹缝中进行的研究也很难得到基金资助，因为专门支持其中一个学科观点的机构认为，该提案不足以代表他们领域的核心问题或至关重要的问题。然而，随着人们越来越广泛地认识到跨越学科界限来解决重大问题的必要性，这类研究开始找到了出路。

成功的跨文化研究设计出了不依赖语言表达的任务，即使在没有运用任何语词精确表述"音乐"的时候，实验也能展开。诺丽·雅各比与同事用一种电话音乐游戏揭示了美国人和玻利维亚一个偏远地区的提斯曼［Tsimané］人的节奏偏差。在研究中，被试者聆听随机生成的节奏，并将该节奏敲击出来。研究人员录下并重新播放被试们的这些敲击反应；再要求被试者敲击他这些（被录制的被试敲击出的）节奏。在聆听和敲击的多次迭代中，人们敲击出的节奏往往反映了他们对于声音发展模式最基础的预期。对美国和提斯曼的聆听者来说，二者对简单整数比组成的节奏的反应是趋于一致的；而有趣的是，尽管两种文化的听众都喜欢简单的整数比节奏，但两组听众对特定比例节奏的偏好却存在着系统性的差异。其中，美国听众敲击出的节奏内时值比例通常出现在西方音乐中，而提斯曼听众敲击出的节奏内时值比例通常都出现在他们的音乐中。

119　　这项研究发现，音乐独立发展的两个群体对简单的整数比节奏有着共同的偏好，特别是对周围音乐文化环境中经常听到的典型比例的节奏。周围声景对节奏偏好的影响，在共同性较少的独立文化中已经得到证实。例如，当被要求从单个音高的节奏组合中进行偏好选择时，以日语为母语的人更喜欢长 - 短组合的节奏，而以英语为母语的人则更喜欢短 - 长组合的节奏，这反映了两种语言的节奏差异。尽管人们可能无法口头识别出在他们的音乐或语言环境中通常听到的时

值比例类型的节奏，但通过这样的实验设计，可以为这种能力提供隐性的证据，使其成为跨越文化边界研究认知的有力工具。

科学、人文和艺术之间的桥梁

　　音乐心理学在艺术、人文和科学之间建起了颇具意义的联结。自二十世纪八十年代以来，音乐心理学一直将上述每一个领域的专业人士聚集在一起，交流思想，展开合作，并进行研究规划。在许多方面，音乐心理学一直处于知识的前沿，在其跨专业领域的价值被学术界广泛认可之前，就实现了跨学科的研究进展。

　　然而，音乐心理学在探索发现和多学科交流对话中会拥有更大的潜力。科学研究的发现会迅速地进入大众媒体，但人文学科的研究往往不易被简单概括呈现，因此转化至公共领域的速度往往较慢。让事情变得更加不平衡的是，科学——特别是神经科学——可以被视为拥有一种权威性，而这种权威性并不总是延伸到其他知识领域。

　　人们对科学和人文学科的接受呈系统性不对称，这影响了音乐心理学蓬勃发展的容纳能力。传统的激励机制往往对科学研究的奖励不成比例地高于对人文学科的投入，而这些科学研究对人们的音乐感往往会作出简单断言，而不是彰显严格缜密的人文学科所具有的细致和谨慎的描述。因此，在这样的激励机制下存在着一种危险，即该领域日益成熟的工具将用以支持普遍的假设而不是推动理论的发现。

　　这些新工具最值得人们赞叹的是，能够将研究从狭窄如地下室般的实验室带入到现实世界的表演空间中进行。目前在全世界已经有几个研究机构为特殊的音乐厅配备了动作捕捉系统、脑电图和生理传感器，在每个座位上放置了观众反应平板电脑，并安装了可以操纵空间声学特性的技术。这样的设施使听众更容易获得心理学家想要

120

研究的那种音乐体验。在黑暗的音乐厅里听表演者现场演奏音乐是一件引人入胜的事情，那是在荧光灯下的隔音室里用耳机聆听很难达到的效果。

在通常意义的古典音乐会上，观众不会提供太多关于他们的感受、判断和反应的行为证据。而如今人们正在经历深刻的、变革性的聆听体验：听众静静地坐着，就像人们在头脑中制定购物清单一样。通过提供一个场地来巧妙地测量一切可测量的东西，从手掌出汗到躯干摆动，再到神经活动，这些与测试系统相连接的音乐厅，为揭示音乐加工那些隐性方面的特征所提供的实验方式令人神往。

但是，为了充分利用这些设施，研究人员必须持续进行深入思考，以发掘反映音乐和音乐行为的问题和理论。在音乐实践方面，世界上存在着各式各样的专业性表述，研究人员必须聚合起来共同拟定研究规则。他们必须听取被试者关于音乐能量的一手资料，并将其纳入研究设计中，这样，情感体验就不会仅仅被归类为快乐或悲伤，对其评价也不会仅仅局限于喜欢或不喜欢。研究者必须运用表演者有关音乐表现性内在运行规律的专业知识，再来设计有关时值和感知的实验。这其中既有对音乐行为丰富的描述，又有研究它们所需的严格、可控的设计，而研究人员则必须流畅地游走于二者之间。

事实上，音乐心理学研究所具有的这种相互作用和灵活思考的能力，对二十一世纪的广泛挑战来说，似乎比音乐心理学研究内容的细节更加关键。音乐心理学在自然科学和人文学科的思维之间搭建了一个实验平台，这不仅可以推动超越其自身学科的边界，同时可以帮助我们理解人类的基本属性——音乐性——这一有关我们的身份认同、独特性和相互理解能力的关键。

参考文献

Chapter 1

The Scientific American's take on Seashore's test can be found in Harold Cary, "Are You a Musician?" Scientific American (December 1922), 376–377.

The study that inspired the notion of a Mozart effect is Frances H. Rauscher, Gordon L. Shaw, and Catherine N. Ky, "Music and Spatial Task Performance," Nature 365 (1993): 611.

Jeanne Bamberger's work on the development of music perception can be found in Jeanne Bamberger, The Mind behind the Musical Ear: How Children Develop Musical Intelligence (Cambridge, MA: Harvard University Press, 1991).

Chapter 2

The overview of the Blackfoot term saapup comes from Bruno Nettl, "An Ethnomusicologist Contemplates Universals in Musical Sound

and Musical Culture," in The Origins of Music, edited by Nils L. Wallin, Björn Merker, and Steven Brown, 463–472 (Cambridge, MA: MIT Press, 2000).

The discovery that the Tsimane' did not find consonance more pleasant than dissonance is reported in Josh H. McDermott, Alan F. Schulz, Eduardo A. Undurruga, and Ricardo A. Godoy, "Indifference to Dissonance in Native Amazonians Reveals Cultural Variation in Music Perception," Nature 535 (2016): 547–550.

The account of floating intentionality comes from Ian Cross, "Is Music the Most Important Thing We Ever Did? Music, Development, and Evolution," in Music, Mind and Science, edited by Suk Won Yi, 10–39 (Seoul: Seoul National University Press, 1999).

Martin Clayton's taxonomy of musical functions is listed in Martin Clayton, "The Social and Personal Functions of Music in Cross- Cultural Perspective," in The Oxford Handbook of Music Psychology, edited by Susan Hallam, Ian Cross, and Michael Thaut, 35–43 (Oxford: Oxford University Press, 2009).

Research about the corpus callosum in musicians is reported in Gottfried Schlaug, Lutz Jäncke, Yanxiong Huang, Jochen F. Staiger, and Helmuth Steinmetz, "Increased Corpus Callosum Size in Musicians," Neuropsychologia 33.8 (1995): 1047–1055.

The effect of musical training on pitch tracking in the brainstem is detailed in Patrick C. M. Wong, Erika Skoe, Nicole M. Russo, Tasha Dees, and Nina Kraus, "Musical Experience Shapes Human Brainstem Encoding of Linguistic Pitch Patterns," Nature Neuroscience 10.4 (2007):

420–422.

The study identifying the role of the reward network in music listening is Anne J. Blood and Robert J. Zatorre, "Intensely Pleasurable Responses to Music Correlate with Activity in Brain Regions Implicated in Reward and Emotion," Proceedings of the National Academy of Sciences of the United States of America 98.20 (2001): 11818–11823.

The relationship between music and gait in Parkinson's disease is outlined in Gerald C. McIntosh, Susan H. Brown, Ruth R. Rice, and Michael Thaut, "Rhythmic Auditory-Motor Facilitation of Gait Patterns in Patients with Parkinson's Disease," Journal of Neurology, Neurosurgery & Psychiatry 62.1 (1997): 22–26.

The effect of melodic intonation therapy on aphasia is chronicled in Pascal Belin, Ph. van Eeckhout, M. Zilbovicius, Ph. Remy, C. François, S. Guillaume, F. Chain, G. Rancurel, and Y. Samson, "Recovery from Nonfluent Aphasia after Melodic Intonation Therapy: A PET Study," Neurology 47.6 (1996): 1504–1511.

Research on music and premature infants is summarized in Jayne Standley, "Music Therapy Research in the NICU: An Updated Meta-analysis," Neonatal Network 31.5 (2012): 311–316.

Research about Snowball's capacity to entrain can be found in Aniruddh D. Patel, John R. Iversen, Micah R. Bregman, and Irena Schulz, "Experimental Evidence for Synchronization to a MusicalBeat in a Nonhuman Animal," Current Biology 19.10 (2009): 827–830.

The finding about goldfish sorting music by composer comes from Kazutaka Shinozuka, Haruka Ono, and Shigeru Watanabe, "Reinforcing

and Discriminative Stimulus Properties of Music in Goldfish,"
Behavioural Processes 99 (2013): 26–33.

The paper about carp and musical style is Ava R. Chase, "Musical
Discriminations by Carp," Animal Learning & Behavior 29.4 (2001):
336–353.

Information about melody learning in the bullfinch comes from
Jürgen Nicolai, Christina Gundacker, Katharina Teeselink, and Hans
Rudolf Güttinger, "Human Melody Singing by Bullfinches Gives Hints
about a Cognitive Note Sequence Processing," Animal Cognition 17.1
(2014): 143–155.

Chapter 3

David Huron discusses wrong note melodies in Sweet Anticipation:
Music and the Psychology of Expectation (Cambridge, MA: MIT Press,
2006).

The finding about overlaps between musical and linguistic syntax
processing comes from L. Robert Slevc, Jason C. Rosenberg, and
Aniruddh D. Patel, "Making Psycholinguistics Musical: Self-Paced
Reading Time Evidence for Shared Processing of Linguistic and Musical
Syntax," Psychonomic Bulletin & Review 16.2 (2009): 374–381.

The classic paper on statistical learning for musical tones is Jenny R.
Saffran, Elizabeth K. Johnson, Richard N. Aslin, and Elissa L. Newport.
"Statistical Learning of Tone Sequences by Human Infants and Adults,"
Cognition 70.1 (1999): 27–52.

Deryck Cooke's quixotic attempt to analyze musical meanings can

be found in his The Language of Music (New York: Oxford University Press, 1959).

The account of consensus in narrative descriptions of music can be found in Elizabeth Hellmuth Margulis, "An Exploratory Study of Narrative Responses to Music," Music Perception 35 (2017): 235–248.

The research on bimusicality can be found in Patrick C. M. Wong, Anil K. Roy, and Elizabeth Hellmuth Margulis, "Bimusicalism: TheImplicit Dual Enculturation of Cognitive and Affective Systems," Music Perception 27 (2009): 81–88.

The speech-to-song illusion is presented in Diana Deutsch, Trevor Henthorn, and Rachael Lapidis, "Illusory Transformation from Speech to Song," Journal of the Acoustical Society of America 129.4 (2011): 2245–2252.

Chapter 4

The research on musical groove comes from Petr Janata, Stefan T. Tomic, and Jason Haberman, "Sensorimotor Coupling in Music and the Psychology of the Groove," Journal of Experimental Psychology: General 141.1 (2012): 54–75.

The findings on auditory scene analysis are covered in Albert S. Bregman, Auditory Scene Analysis: The Perceptual Organization of Sound (Cambridge, MA: MIT Press, 1994).

The study about failures in large-scale form perception is Nicholas Cook, "The Perception of Large-Scale Tonal Closure," Music Perception 5.2 (1987): 197–205.

The study in which listeners were able to tell roughly where in a piece various segments had come from is Eric F. Clarke and Carol L. Krumhansl, "Perceiving Musical Time," Music Perception 7.3 (1990): 213–252.

The book in which a philosopher advocates for the primacy of small-scale over large-scale listening is Jerrold Levinson, Music in the Moment (Ithaca, NY: Cornell University Press, 1998).

The study that demonstrated that babies could translate bouncing patterns to auditory ones is Jessica Phillips-Silver and Laurel Trainor, "Feeling the Beat: Movement Influences Infant Rhythm Perception," Science 308 (2005): 1430.

Research comparing rhythmic patterns in French and English music can be found in Anirrudh R. Patel and Joseph R. Daniele, "An Empirical Comparison of Rhythm in Language and Music," Cognition 87.1 (2003): B35–B45.

Chapter 5

The comparison of timing profiles for different pianists can be found in a pair of reports: Bruno H. Repp, "Diversity and Commonality in Music Performance: An Analysis of Timing Microstructure inSchumann's Träumerei," Haskins Laboratories Status Report on Speech Research SR-111 (1992): 227–260; and Bruno H. Repp,

"Expressive Timing in Schumann's Träumerei": An Analysis of Performances by Graduate Student Pianists," Haskins Laboratories Status Report on Speech Research SR-117/118 (1994): 141–160.

Information about the relative contribution of expressive timing and dynamics to listener preferences for performances comes from Bruno H. Repp, "A Microcosm of Musical Expression: III. Contributions of Timing and Dynamics to the Aesthetic Impressions of Pianists' Performances of the Initial Measures of Chopin's Etude in E Major," Journal of the Acoustical Society of America 106.1 (1999): 469–479.

Research about the impact of facial expressions on perceived dissonance is reported in William F. Thompson, Phil Graham, and Frank A. Russo, "Seeing Music Performance: Visual Influences on Perception and Experience," Semiotica 156.1–4 (2005): 203–227.

Motion capture studies of perceived expressivity in violin performances are detailed in Jane W. Davidson, The Perception of Expressive Movement in Music Performance (PhD diss., City University of London, 1991).

Research about the effect of information about the performer's level of professionalism on performance ratings comes from two sources: Carolyn A. Kroger and Elizabeth Hellmuth Margulis, "But They Told Me It Was Professional": Extrinsic Factors in the Evaluation of Musical Performance," Psychology of Music 45.1 (2017): 49–64; and Gökhan Aydogan, Nicole Flaig, Srekar N. Ravi, Edward W. Large, Samuel M. McClure, and Elizabeth Hellmuth Margulis, "Overcoming Bias: Cognitive Control Reduces Susceptibility to Framing Effects in Evaluating Musical Performance," Scientific Reports 8 (2018): 6229.

The study demonstrating that violinists rated most highly had engaged in more deliberate practice than other violinists is K. Anders

Ericsson, Ralf Th. Krampe, and Clemens Tesch-Romer, "The Role of Deliberate Practice in the Acquisition of Expert Performance," Psychological Review 100.3 (1993): 363–406.

Research supporting the role of genes in music ability can be found in Miriam A. Mosing, Guy Madison, Nancy L. Pedersen, Ralf Kuja-Halkola, and Fredrik Ullén, "Practice Does Not Make Perfect: No Causal Effect of Music Practice on Music Ability," Psychological Science 25 (2014): 1795–1803.

The neuroimaging study of jazz performers discussed in the chapter is Charles J. Limb and Allen R. Braun, "Neural Substrates of Spontaneous Musical Performance: An fMRI Study of Jazz Improvisation," PLoS ONE 3.2 (2008): e1679.

Chapter 6

Multiple metaphorical pitch mappings are listed in Zohar Eitan and Renee Timmers, "Beethoven's Last Piano Sonata and Those Who Follow Crocodiles: Cross-Domain Mappings of Auditory Pitch in a Musical Context," Cognition 114.3 (2010): 405–422.

The original probe tone study is reported in Carol L. Krumhansl and Roger N. Shepard, "Quantification of the Hierarchy of Tonal Functions within a Diatonic Context," Journal of Experimental Psychology: Human Perception and Performance 5.4 (1979): 579–594.

The finding that infants listen longer to music with pauses in their typical locations is reported in Carol L. Krumhansl and Peter W. Jusczyk, "Infants' Perception of Phrase Structure in Music," Psychological Science

1 (1990): 70–73.

Responses to Western and Javanese scales are chronicled in Laurel J. Trainor and Sandra E. Trehub, "A Comparison of Infants' and Adults' Sensitivity to Western Musical Structure," Journal of Experimental Psychology: Human Perception and Performance 18.2 (1992): 394–402.

The research about perceptions of isochronous and nonisochronous meters is reported in Erin E. Hannon and Sandra E. Trehub, "Tuning in to Musical Rhythms: Infants Learn More Readily than Adults," Proceedings of the National Academy of Sciences 102.35 (2005): 12639–12643.

The study demonstrating that children's synchronization abilities improve in social contexts is Sebastian Kirschner and Michael Tomasello, "Joint Drumming: Social Context Facilitates Synchronization in Preschool Children," Journal of Experimental Child Psychology 102.3 (2009): 299–314.

The Absorption in Music Scale comes from Gillian M. Sandstrom and Frank A. Russo, "Absorption in Music: Development of a Scale to Identify Individuals with Strong Emotional Responses to Music," Psychology of Music 41.2 (2013): 216–228.

The Gold MSI is detailed in Daniel Müllensiefen, Bruno Gingras, Jason Musil, and Lauren Stewart, "The Musicality of Nonmusicians: An Index for Assessing Musical Sophistication in the General Population," PLoS ONE 9.6 (2014): e101091.

Chapter 7

A list of hypothesized mechanisms through which music evokes

emotion can be found in Patrik N. Juslin and Daniel Västfjäll, "Emotional Responses to Music: The Need to Consider Underlying Mechanisms," Behavioral and Brain Sciences 31 (2008): 559–621.

Petr Janata's work on music and autobiographical memory can be found in Petr Janata, "The Neural Architecture of Music-Evoked Autobiographical Memories," Cerebral Cortex 19.11 (2009): 2579–2594.

The link between surprise and musical affect is described in Leonard B. Meyer, Emotion and Meaning in Music (Chicago: University of Chicago Press, 1956).

Research on the inverted-U preference curve can be found in Karl K. Szpunar, E. Glenn Schellenberg, and Patricia Pliner, "Liking and Memory for Musical Stimuli as a Function of Exposure," Journal of Experimental Psychology: Learning, Memory and Cognition 30.2 (2004): 370–381.

Alf Gabrielsson's work on peak experiences of music is summarized in Alf Gabrielsson, Strong Experiences with Music: Music Is Much More than Just Music, translated by Rod Bradbury (New York: Oxford University Press, 2011).

Chapter 8

The study about rhythmic biases in American and Tsimane' listeners is Nori Jacoby and Josh H. McDermott, "Integer Ratio Priors on Musical Rhythm Revealed Cross-Culturally by Iterated Reproduction," Current Biology 27.3 (2017): 359–370.

延伸阅读

Ashley, Richard, and Renee Timmers, eds. The Routledge Companion to Music Cognition. Abingdon, UK: Routledge, 2017.

Hallam, Susan, Ian Cross, and Michael Thaut, eds. The Oxford Handbook of Music Psychology. Oxford: Oxford University Press, 2016.

Hargreaves, David, and Adrian North. The Social Psychology of Music.

New York: Oxford University Press, 1997.

Honing, Henkjan. The Origins of Musicality. Cambridge, MA: MIT Press, 2018.

Huron, David. Sweet Anticipation: Music and the Psychology of Expectation. Cambridge, MA: MIT Press, 2006.

Huron, David. Voice Leading: The Science behind a Musical Art.

Cambridge, MA: MIT Press, 2016.

Jourdain, Robert. Music, the Brain, and Ecstasy: How Music Captures Our Imagination. New York: William Morrow, 2008.

Koelsch, Stefan. Music and Brain. New York: Wiley-Blackwell, 2012. Lehmann, Andreas C., John A. Sloboda, and Robert H. Woody.

Psychology for Musicians: Understanding and Acquiring the Skills. New York: Oxford University Press, 2007.

Levitin, Daniel J. This Is Your Brain on Music: The Science of a Human Obsession. New York: Plume/Penguin, 2007.

London, Justin. Hearing in Time: Psychological Aspects of Musical Meter. New York: Oxford University Press, 2012.

Mannes, Elena. The Power of Music: Pioneering Discoveries in the New Science of Song. New York: Walker, 2011.

Margulis, Elizabeth Hellmuth. On Repeat: How Music Plays the Mind.

New York: Oxford University Press, 2014.

Mithen, Steven. The Singing Neanderthals: The Origins of Music, Language, Mind, and Body. Cambridge, MA: Harvard University Press, 2007.

Patel, Aniruddh D. Music and the Brain. Chantilly, VA: The Great Courses, 2016.

Patel, Aniruddh D. Music, Language, and the Brain. New York: Oxford University Press, 2007.

Powell, John. Why You Love Music: From Mozart to Metallica—The Emotional Power of Beautiful Sounds. New York: Little, Brown, 2016.

Sacks, Oliver. Musicophilia: Tales of Music and the Brain. New York: Knopf, 2007.

Sloboda, John. Exploring the Musical Mind: Cognition, Emotion, Ability, Function. New York: Oxford University Press, 2005.

Tan, Siu-Lan, Annabel J. Cohen, Scott D. Lipscomb, and Roger A. Kendall, eds. The Psychology of Music in Multimedia. New York: Oxford University Press, 2013.

Tan, Siu-Lan, Peter Pfordresher, and Rom Harré. Psychology of Music: From Sound to Significance. New York: Psychology Press, 2010.

Thaut, Michael H. Rhythm, Music, and the Brain: Scientific Foundations and Clinical Applications. Abingdon, UK: Routledge, 2005.

Thaut, Michael H., and Volker Hoemberg, eds. Handbook of Neurologic Music Therapy. New York: Oxford University Press, 2014.

Thompson, William F. Music, Thought, and Feeling: Understanding the Psychology of Music. New York: Oxford University Press, 2014.

索引

A

absolute pitch 绝对音高, 81—82
91,92

Absorption in Music Scale (AIMS)
音乐沉浸度量表, 90

acoustics 声学, 120

action 行为, 60—62

addiction 嗜好, 103

adolescence 青春期, 98,99,105

advertising 广告业, 42

aesthetics 审美, 21,31,56,66,69,
102—103,107

AIMS. See Absorption in Music
Scale 音乐沉浸度量表 参见
'Absorption in Music'

alliteration 头韵法, 48

amusia 失歌症, 93—94

anhedonia 快感缺乏, 94

animals 动物, 29—31

anticipation 期望, 38,51,52,102

anxiety 焦虑, 76

aphasia 失语症, 18,93

articulation 发音, 63—64,69

audience 观众, 120

auditory cortex 听觉皮层, 24,25,
94

auditory imagination 听觉想象,
58

auditory-motor link 听觉机制联
系, 30,61,76,107

* 索引所注页码为原书页码, 即本书页边码。

德, 107—108

Weinberg, Gil 温伯格, 吉尔,
114,114

Williams, Andy 威廉姆斯, 安迪,
29

Williams Syndrome 威廉姆斯综
合征, 18,92—93

Wong, Patrick 王, 帕特里克, 43

words 词, 35,39—40,41—42,48

wrong notes 错音, 35—36

Wundt, Wilhelm 冯特, 威廉,
103—104

Wundt curve 冯特曲线, 103,104

图字：09-2022-0539 号
图书在版编目（CIP）数据

音乐心理学／[美]伊丽莎白·赫尔穆斯·马古利斯著；李小诺译. －上海：
上海音乐出版社，2024.2 重印
（音乐人文通识译丛）
ISBN 978-7-5523-2452-5

Ⅰ. 音… Ⅱ. ①伊… ②李… Ⅲ. 音乐心理学－通俗读物 Ⅳ. J60-051

中国版本图书馆 CIP 数据核字（2022）第 189321 号

书　　　名：音乐心理学
著　　　者：[美]伊丽莎白·赫尔穆斯·马古利斯
译　　　者：李小诺

项目策划：魏木子
责任编辑：魏木子
音像编辑：魏木子
责任校对：满月明
封面设计：翟晓峰

出版：上海世纪出版集团　上海市闵行区号景路 159 弄　201101
　　　上海音乐出版社　上海市闵行区号景路 159 弄 A 座 6F　201101
网址：www.ewen.co
　　　www.smph.cn
发行：上海音乐出版社
印订：上海盛通时代印刷有限公司
开本：889×1194　1/32　印张：5　图、文：160 面
2022 年 11 月第 1 版　2024 年 2 月第 3 次印刷
ISBN 978-7-5523-2452-5/J·2256
定价：48.00 元

读者服务热线：(021) 53201888　印装质量热线：(021) 64310542
反盗版热线：(021) 64734302　(021) 53203663
郑重声明：版权所有　翻印必究